前 言

奇幻可說是創作世界中非常受歡迎的固定類型。
最近，在漫畫、動畫、輕小說、遊戲等領域中都可看到許多奇幻作品，
拿起這本書的各位在接觸過這些作品後，
是否也想親手畫出專屬於自己的奇幻世界？

本書將解說5位熱愛奇幻的畫家，
以各種不同的主題或題材，
在確保奇幻要點的同時，解說插畫的繪製方法。
諸如劍或魔法的戰鬥、奇幻的場景、
作為冒險舞台的大地或城堡、巨大的怪獸、
各種世界的文化性要素等，
在被要求想像力和表現力的奇幻插圖中，
依據不同的主題或題材，會有各自的發想和表現的訣竅。
另外，即便是相同的題材，仍有多種表現的手法，
本書可以看到利用筆觸、上色或效果來表現題材的
各種不同手法，確認其間的差異性。
相反地，藉由共通點的發現，
以這些作為在現今的奇幻插畫中經常被使用的技法，
相信也能讓各位獲益良多。

本書於博碩官網提供下載包含圖層的製作檔案，
請各位充分研究之。
如果本書能讓各位的奇幻插畫更加精進，
那將是我們的榮幸。

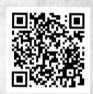

下載網址：https://www.drmaster.com.tw/bookinfo.asp?BookID=MM12101
範例檔案開啟密碼，請至第 120 頁查詢。

※本書是以具CG插畫繪製經驗的人為解說對象，因此，筆刷基本使用方法將不再贅述。

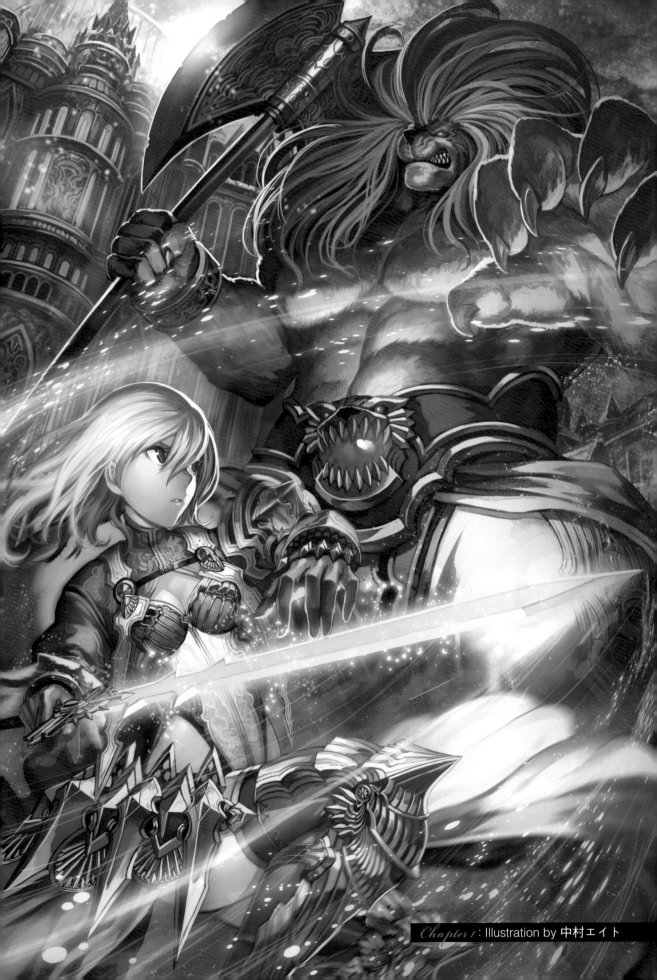

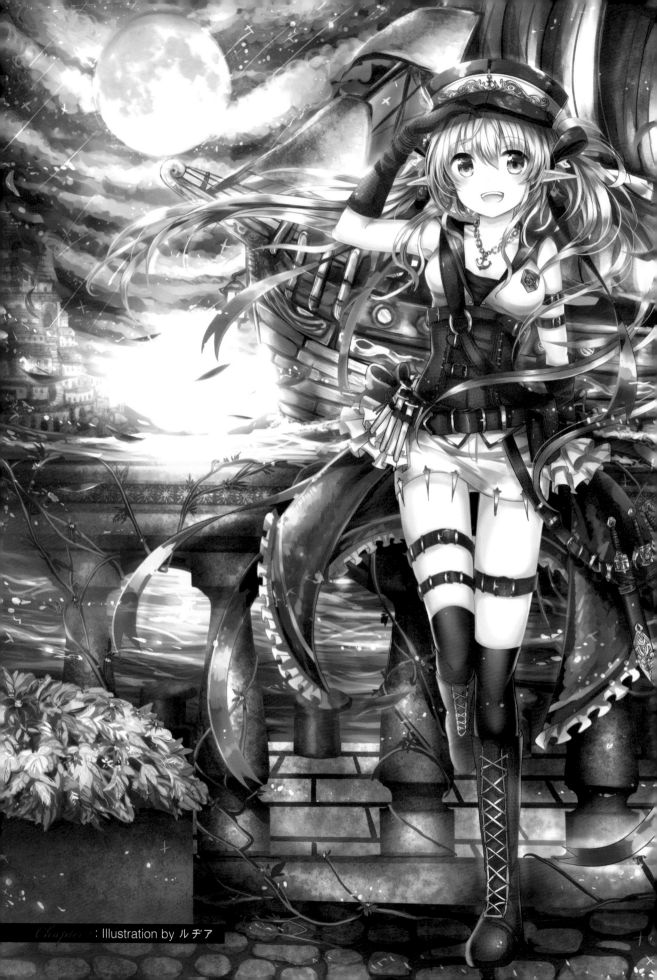

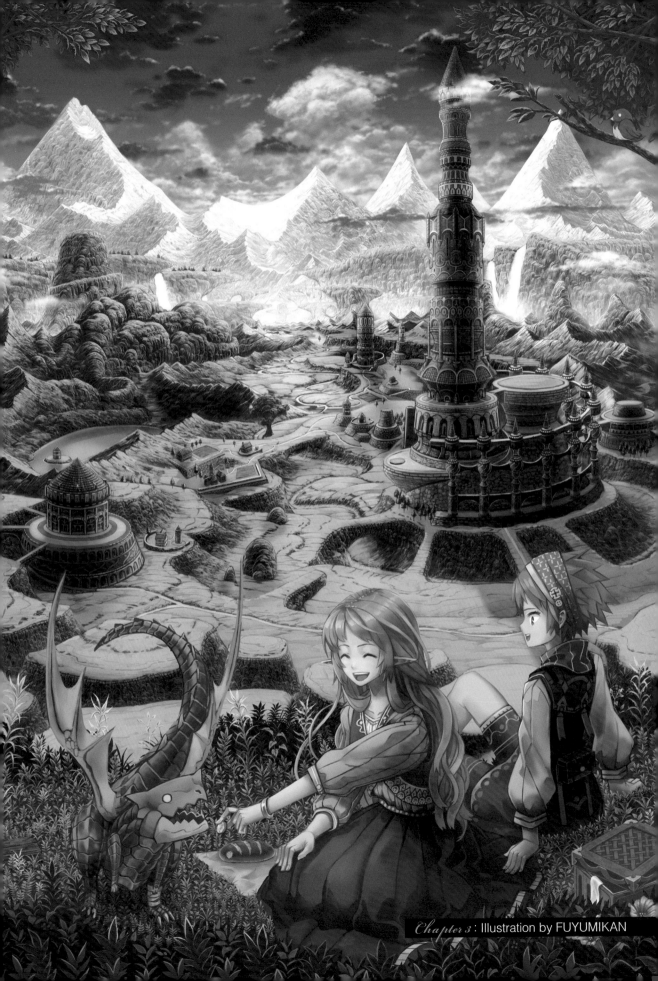

Chapter 3 : Illustration by FUYUMIKAN

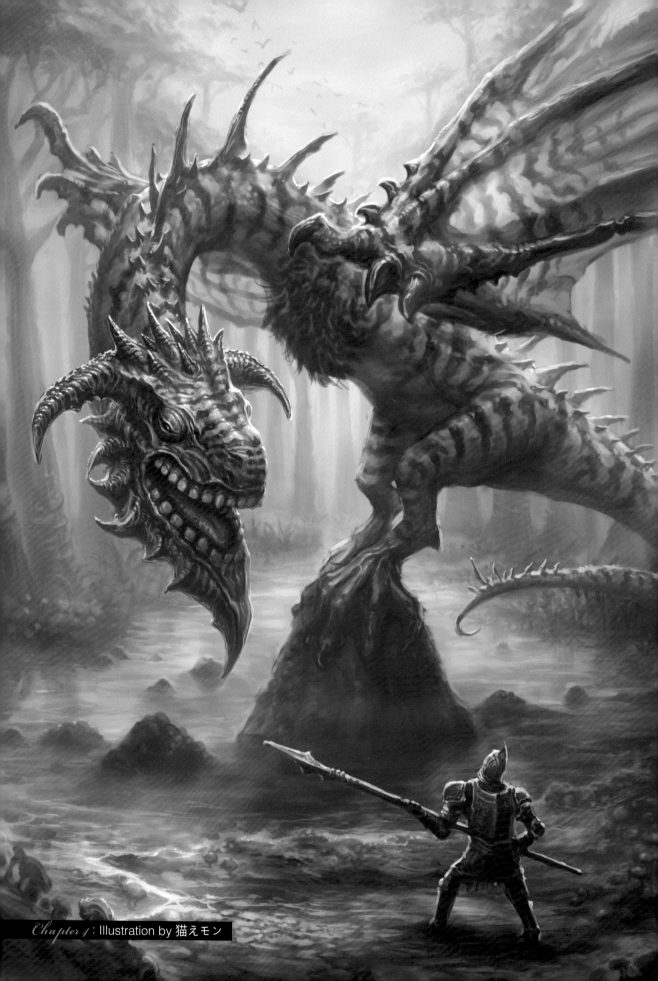

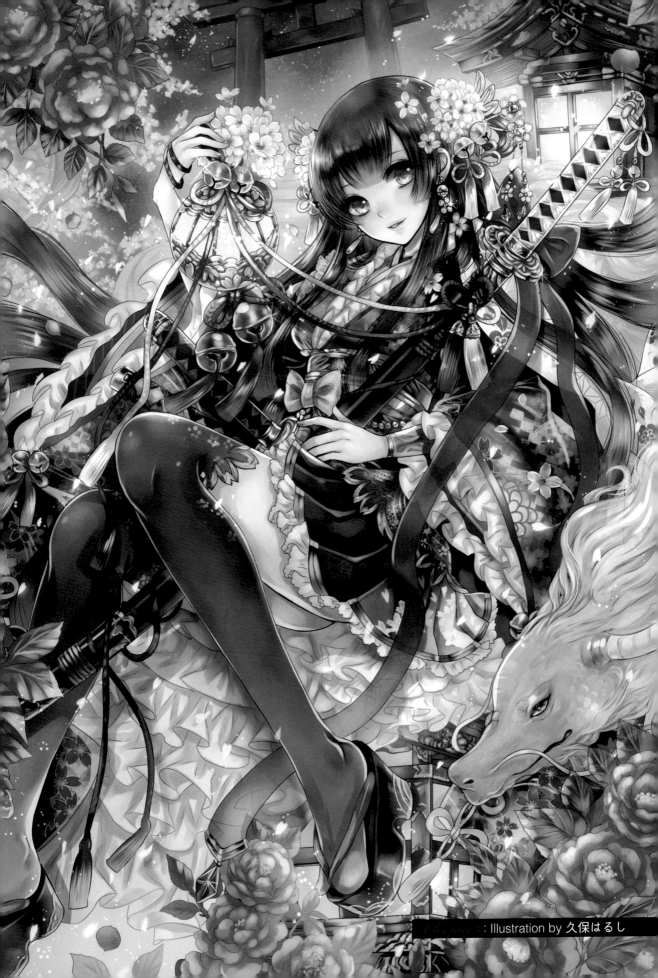

Chapter 3 : Illustration by 久保はるし

絕讚 奇幻插畫繪製

Fantasy Illust making

武器、魔獸、人物與場景等令人驚豔的著色技法大揭密

Contents

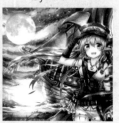

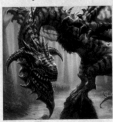

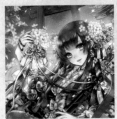

Introduction
01

奇幻插畫的世界

 ## 奇 幻 類 型 的 寬 廣 性

一般被稱為「奇幻（fantasy）」的類型，在文學的世界裡原本是採用「幻想文學」等名稱，這是直到19世紀至20世紀才發展出來的類型。世界知名的奇幻作品《魔戒》、《納尼亞傳奇》、《地海傳說》都是在1950年代～60年代，以小說或兒童文學的形式所撰寫而成的作品。

奇幻原本是以文學的1個類型而開始發展，現在則已經跳脫文學的框架，作品以更多樣化的媒體展開。

尤其在漫畫、動畫、遊戲、輕小說的領域中，奇幻已界定成標準、王道的大眾化類型。

奇幻沒有絕對的定義，一般來說，被稱為奇幻的作品基本上都是採用如下列般的世界舞台。

· 以神話或英雄敘事詩般的虛構歷史為範本的世界

· 以古典古代或中世紀為範本，魔術或宗教廣泛被信仰的世界

· 擁有操控超自然力量之「魔法」的世界

· 有龍、獸人、妖精等不存在於現實之生物的世界

當然，除了這些之外，還有許多以東方的世界為舞台、加入科學性或科幻性要素，甚至是在現代和異世界之間往返，極具變化豐富的奇幻作品。

 ## 奇 幻 插 畫 的 構 思 和 表 現

像這樣的奇幻類型是具有多樣的寬廣性和高人氣，希望親手繪製這種奇幻世界的人也非常得多。

欲以插畫方式表現奇幻世界的時候，就要繪製有非現實物品存在的虛構世界。例如，魔法的華麗效果、不可能存在於現實中的神秘光芒和色彩，或者是虛構的風景或生物。

奇幻插畫並不只是單純的插畫表現，而是以插畫表現出自己所想像的奇幻世界。

該運用什麼樣的構思或手法，才能夠表現出不會反映出現實世界的奇幻世界？有時繪製奇幻插畫遠比現代風的插畫來得困難。

在本書的Chapter 1～5當中，將以繪製方式來為大家詳細解說奇幻插畫的構想和表現手法。首先，就先透過這裡的介紹，隨著作家群所提供的範例，一起來看看奇幻插畫中經常被描繪的主題，以及本書中所解說的奇幻世界之表現吧！

劍與魔法

奇幻的王道主題

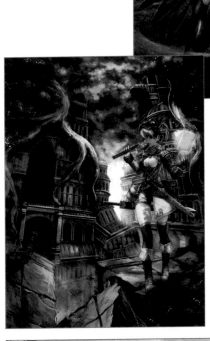

奇幻世界經常把這種世界稱之為「劍與魔法的世界」。這種以中世紀歐洲風格的世界為舞台背景，騎士和魔法士大放異彩的英雄式奇幻（Heroic fantasy）世界堪稱是奇幻的王道。

華麗的戰鬥場景和燦爛奪目的魔法，早已經是RPG等遊戲中常見的畫面。最近，在卡片遊戲或社交網路遊戲中，也經常可以看到許多酷炫構圖的插畫。

在本書的Chapter 1中，將以武器質感和魔法效果為中心，以繪製方式來解說劍和魔法世界的表現方法。

⇒ Chapter 1
武器質感和魔法效果（p.17～）

Column
受到的影響＆
推薦的作品

■ 中村エイト
（Chapter 1 畫家）

在我國小、國中的時期，《哈利波特》所代表的國外奇幻故事相當流行，當然，我個人也相當著迷！《巨靈》或《帝托拉傳奇》等兒童文學，還位在我想畫的奇幻世界之深處。《如何馴服你的龍》這種描述人類和不同生物間的友情與成長的故事，是必看的王道主題！

· 《哈利波特》系列（作者：J‧K‧羅琳，翻譯版發行：皇冠）
· 《巨靈》系列（作者：喬納森‧史特勞，翻譯版發行：繆思）
· 《帝托拉傳奇》（作者：艾蜜莉‧羅達，翻譯版發行：小知堂）
· 《如何馴服你的龍》（作者：葛蕾熙達‧柯維爾，翻譯版發行：三采文化）

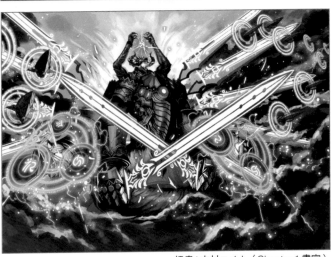

插畫：中村エイト（Chapter 1 畫家）

幻想式風景

色彩與光的魅力

奇幻世界是與現實不同的世界。在奇幻世界中，魔法的使用相當普遍，除此之外，還有天使和精靈的存在，那裡的風景應該與我們的世界截然不同。

繪製奇幻插畫時，只要運用不同於現實的色彩或效果，就可以表現出這樣的幻想式風景。

在本書的 Chapter 2 中，將以繪製的方式來解說，該如何操控 CG 特有的色彩和效果，完成充滿幻想式氛圍的插畫之過程。

⇒ Chapter 2
幻想式的氛圍色彩（ p.53 ～ ）

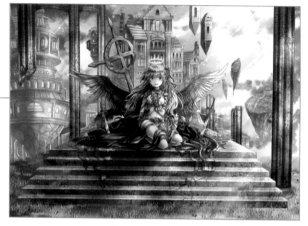

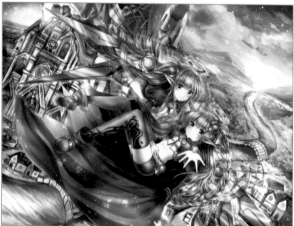

Column

受到的影響＆
推薦的作品

■ ルヂア
（ Chapter 2 畫家 ）

·《TSUBASA翼》（作 者：CLAMP，翻譯版發行：東立）

這是我第一次購買的漫畫。能夠在少年漫畫風格的圖畫中，看到CLAMP那樣的纖細筆觸，真的相當棒！

·『瑪奇』（NEXON）

以凱爾特神話為題材的MMORPG。充滿龍和神的故事，勾起冒險衝動的世界觀帶給我很大的影響。

·『勇氣默示錄』（SQUARE ENIX）

王道奇幻RPG。背景、人物設計、故事等元素完美結合，3D體驗的奇幻世界給人無限感動。

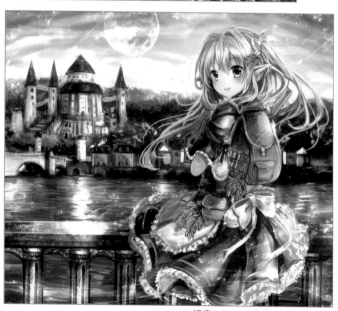

插畫：ルヂア（Chapter 2 畫家）

表現文化與生活的風景

周密的精細描繪

　　儘管是虛構世界，但是過分雜亂無章、毫無一致性的世界，還是很難把自己想要表達的世界觀傳達出去吧！

　　奇幻世界有著什麼樣的環境？住著什麼樣的人？過著什麼樣的生活？只要藉由無限細膩的筆觸描繪出奇幻世界的風景，就能夠表現出那個世界的真實感。

　　製作方法雖然費時，但是只要一邊想像人們的生活或文化，一邊逐一畫出大地和建築物，就能營造出宛如那個世界真實存在般的印象。

　　在本書的 Chapter 3 中，將解說藉由這麼周密的精細描繪來表現世界觀的方法。

⇒ Chapter 3
　表現世界觀的風景（p.89 ～）

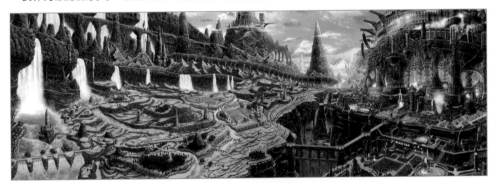

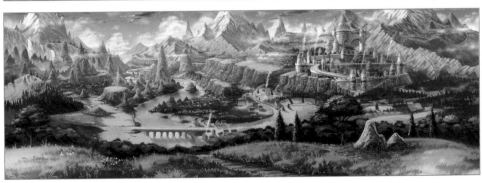

插畫：
FUYUMIKAN
（Chapter 3 畫家）

陰森的怪獸們

 ## 妖 魔 的 世 界

奇幻世界中不僅有人類，而被稱為妖怪、怪物的妖魔、猛獸也是奇幻世界不可欠缺的重要元素。只要能夠真實畫出與巨大怪獸對決的場景，就能創造出充滿魅力的奇幻插畫。

怪獸並不僅限於龍，各種樣貌、生態都是可以想像的。或許不存在於現實的生物，是最需要想像力的題材。

在本書的 Chapter 4 中，將解說這種陰森怪獸的表現方法。

⇒ Chapter 4
　真實筆觸的怪獸（p.121～）

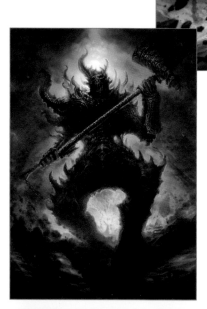

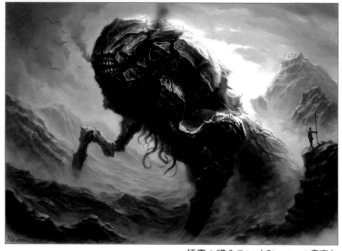

插畫：貓えモン（Chapter 4 畫家）

Column
受到的影響 &
推薦的作品

■貓えモン
（Chapter 4 畫家）

交換卡片遊戲『魔法風雲會』是最值得推薦參考的魅力藝術。這也是促使我認真作畫的契機！

・『魔法風雲會』
日本官方網站：http://mtg-jp.com/

世界各地的奇幻

納入不同的文化

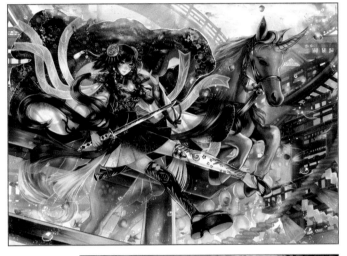

　　奇幻世界大多是以歐洲風格的世界作為舞台背景，但在另一方面，也經常可以看到納入和風、中華風、中東風等東方元素的奇幻作品。依據作品的不同，有時也會有充滿非洲風格或中南美風格等的作品。

　　場景只要改變，題材也會改變。例如，盔甲變成鎧甲、洋裝變成和服、劍變成刀、龍變成中國龍等……。顏色的運用也會因地區而有傳統性色彩的差異。

　　只要巧妙納入這些世界各地的要素，或許就能夠擴展奇幻插畫的表現空間。

　　在本書的 Chapter 5 中，將以日式風格的奇幻插畫來解說非西洋風格插畫的繪製方法。

⇒ Chapter 5
　日式風格的奇幻（p.151～）

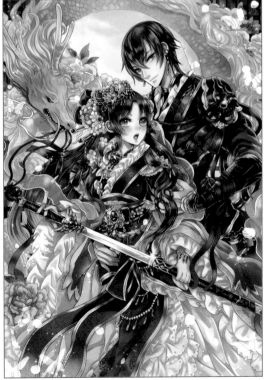

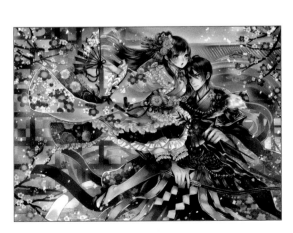

插畫：久保はるし（Chapter 5 畫家）

本書的內容

繪製解說的構成

本書將以5個範例，針對奇幻插畫經常描繪的主題或題材，以繪製中途的圖像分別解說草稿～上色～完稿的完成步驟。

Chapter 1 武器質感和魔法效果
Chapter 2 幻想式的氛圍色彩
Chapter 3 表現世界觀的風景
Chapter 4 真實筆觸的怪獸
Chapter 5 日式風格的奇幻

各章節的作品都是由圖樣或畫風、手法各不相同的作家所繪製的。另外，除了直接的製作步驟之外，也會將構思法和描繪法的技巧等做成適當的專欄，刊載在繪製的過程中。除了想要繪製或接近個人畫風的主題外，過去鮮少嘗試描繪的主題或手法，應該也能為各位帶來更多使插畫多元化的靈感，因此務必請多加參考。

使用的繪圖軟體

在本書的各章節中，主要是使用了下列軟體來製作範例插畫。

Chapter 1：Photoshop
Chapter 2：CLIP STUDIO PAINT
Chapter 3：Photoshop
Chapter 4：SAI
Chapter 5：SAI + Photoshop

部分筆刷或濾鏡會因軟體而有功能方面的些許差異，不過，因為基本的功能大致都相同，所以不論使用哪種軟體，應該都能夠重現出相同的手法。

另外，本書的繪製解說是以對軟體已有相當熟悉程度的人為對象，因此基本操作步驟將不再贅述。關於各軟體的基本使用方法，請參考軟體的使用手冊或說明等內容。

範例插畫檔案下載

本書收錄各章節的範例插畫檔案，請上博碩官網下載。下載網址：https://www.drmaster.com.tw/bookinfo.asp?BookID=MM12101
範例檔案開啟密碼，請至第120頁查詢。

收錄的範例檔是保留最終圖層構造的PSD檔。關於使用的顏色、圖層的混合模式、組件分類和群組分類的方式等，請配合本書解說加以參考。

◎收錄的範例檔僅能以作為本書解說的參考為目的，嚴禁其他目的的使用、傳佈、轉載與上傳至網際網路等。

武器質感
和魔法效果

Author：中村エイト

Overview
武器質感和魔法效果

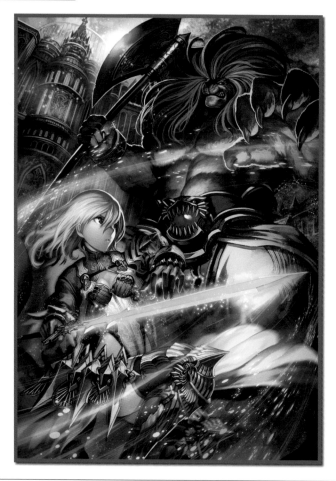

透過人物的對比和效果呈現令人著迷的戰鬥場景

本章節所描繪的是奇幻世界的戰鬥場景。將以奇幻所不可欠缺的武器質感和魔法效果的表現手法為中心，針對決定插畫完成度的金屬或布、毛皮的表現，還有即便有相同材質，仍應考量劍和鎧等用途或形狀之差異的畫法進行詳細的說明。

我在這張插畫中運用了騎士和獅子這2種比較具有對照性質的角色人物，為了使騎士這個主角更加顯眼，我使用了英雄式的道具，並且在暖色系較多的畫面中，使寒色系統一致。而占了畫面上半部絕大部分的獅子，除了具有「強勁且豪邁的兇惡敵人」的象徵之外，也因大大地增強遠近感，使具有在整張插畫中製造出「視線導向」的效果。

繪製方法採用所謂的厚塗手法，以草稿→打底上色→決定插畫的要素→以精細描繪提高資訊量→效果→完稿這樣的流程進行繪製。決定好基本色和明暗的前後關係後，要在不加以分割線稿和色稿的情況下，在相同圖層進行打底上色至正式上色的步驟，由於重疊的組件會加以分割，因此圖層數量會比一般的厚塗方式更多。

上色的方式很單純，只要符合自己滿意的程度即可，因此，就算使用其他軟體，仍可以參考這裡的繪製方法。

在繪製的最後階段要合成各種效果，並使用一些手繪素材，巧妙運用兩者的優點，統整出插畫整體的氛圍。這時候也會進一步解說，插圖中所使用的Photoshop獨有的圖層效果和模糊功能等。

如果本章的繪製解說能讓大家作為參考，將是我的榮幸。

Step 01

設計檢討和草稿
➡p020

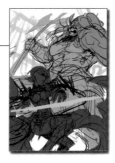

Step 02

打底上色
➡p024

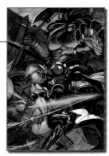

Step 03

精細描繪
➡p027

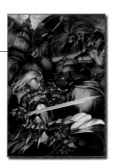

Step 04

效果
➡p043

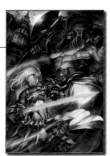

Step 05

完稿
➡p048

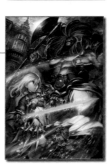

〈畫家介紹〉

中村エイト
Nakamura 8

你好！我是中村エイト。

上課不專心，老是弄髒筆記本，
在上頭畫滿個人專屬的最強裝備
或是最強的龍…。
沒想到那樣的過去居然開花結果，
我就這樣以一個時而優閒、時而忙碌的
新人插畫家身分展開了生活！

現在的我還是老樣子，
有時看動畫，有時做塑膠模型，
有時則製作卡片遊戲，
現在所做的事情和孩提時期沒有兩樣，
而當時所感受到的興奮和妄想，
在經過成人大腦的過濾之後，便成了這次的插畫。

懇切期望這次的繪製能夠有效地被利用，
當作大家將興奮或妄想化為形式的手段之一。

〈作畫資歷〉
7年左右。

〈個人網站〉
URL：http://nkmr8.tumblr.com/
pixivID：4253496

〈商業活動〉
最近主要從事「決鬥王」、
「魔神之骨」等TCG相關的工作。

〈製作環境〉
使用軟體：Photoshop CS4
OS：Mac OS X 10.7.5
記憶體：16GB
螢幕：19吋×2台
手寫板：Wacom Intuos 5
其他：素面筆記本、大標籤
（貼上截稿日或重要待辦事項，備忘用）

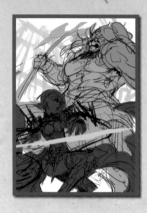

Step 01

設計檢討和草稿

首先，先設定角色人物，思考構圖。
一邊整理出自己想畫的內容，一邊將影像具體化。

 人 物 的 設 定

形象設定

本章節的範例插畫是以營造奇幻世界所特有的武器或魔法等表現為主。在實踐該想法的同時，一邊嘗試著在素描本上畫出角色會是怎麼樣的人物，一邊鞏固出自己心中的形象。

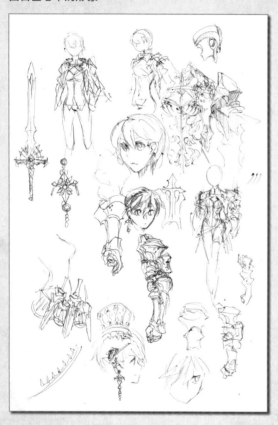

這裡主要以下列3個要素為形象。

· 使用劍作戰的職業

· 穿著輕便且質感極佳的鎧甲裝備

· 嚴肅的女性

採用這3個要素主要是基於下列幾個理由：

· 透過王道，讓人更容易聯想到奇幻世界

· 較容易表現出輕快身軀的舉止和優雅度

· 具有與戰場不相稱的意外性，可凸顯出主角

另外，也有落實上述條件去繪製的話較能符合範例插畫主題的這種判斷（當然，想畫強悍又可愛的女孩子也是原因之一）。

如果在這個階段設定得太過恰到好處，之後的作業反而會更加辛苦，所以就僅止於「差不多」的感覺即可。

草稿

動態型和說明型

　　根據構思出來的形象，描繪簡單的草稿。各個人物和背景要預先分成互不相同的圖層後，再進行草稿的製作。

　　這次嘗試製作了2種方案（為了讓大家更容易區別，這裡以不同的底稿進行比較）。

　　共通的部分是女主角和與其形成對比的獅子頭戰士，這裡分別以各不相同的意圖製作草稿。

A方案（動態型）　　　　B方案（說明型）

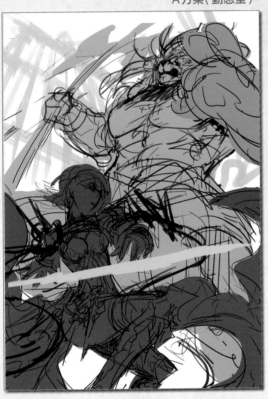

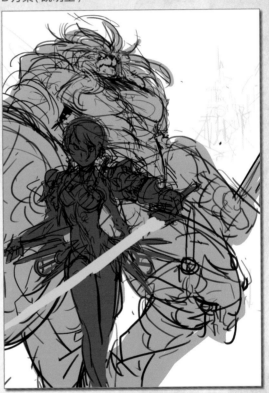

　　A方案是動態型，「華麗的姿勢和構圖，更容易表現出躍動感和故事性」；B方案是說明型，「沒有加入太多華麗的動作，比較容易表現出人物和背景屬於何種形式」。

　　簡單來說，就是「發生什麼事」和「有什麼東西」的不同表現。

　　在這次的繪製中，因考量到華麗場面等的需求，所以便採用了A方案。

打底

利用草稿決定好概略印象後，製作上色用的底稿。如果不先做好這個步驟，其他的人物和背景的線稿重疊在一起，後面的作業會更加麻煩。

選擇任意的前景色，確定「不透明度」和「流量」設定為100%，並在〔筆刷〕的選項列中設定成不透明度不會因筆壓而改變之後，沿著人物的輪廓描繪。

用筆刷畫出輪廓之後，利用〔魔術棒〕工具選取輪廓內側的區域。

選擇選單的〔選取〕→〔調整邊緣〕，使輪廓內的選取範圍減少。

如果不調整選取範圍，選取範圍和輪廓之間就會產生鋸齒縫隙，增加之後作業的時間。

利用〔油漆桶〕工具重複填滿內側2次。

其他的人物也要以相同的方法打底，完成底稿。

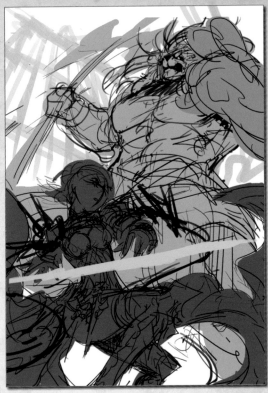

Column

作業環境的個人化

下列的畫面是我慣用的作業環境。我個人是使用2台螢幕，右邊是主螢幕，左邊是副螢幕。由於作業區域會稍微增大，因此就把Photoshop的〔導覽器〕面板移動至副螢幕來顯示。

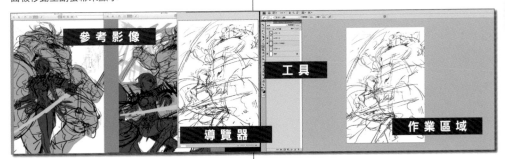

擁有非常豐富的工具、可做的事很多是Photoshop的特色，但是如果畫面上太過雜亂無章，顯示太多不需要的工具，還是會造成無形的壓力。

因此，我就把常使用的工具和面板彙整在主螢幕的左側，讓我可以在作業過程中利用快速鍵或手寫板的功能鍵，使用橡皮擦、滴管、筆刷、縮放或捲軸。

個人化設定雖然起先有點麻煩，但只要找到適合自己的設定，作業效率就會有顯著的提升，所以絕對有值得思考的價值。

※Adobe公司的網站上有Photoshop快速鍵的列表可參考。

https://helpx.adobe.com/tw/photoshop/using/default-keyboard-shortcuts.html

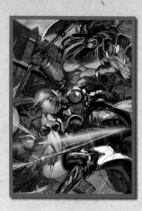

Step 02

打底上色

底稿完成後，就要開始進入上色作業。
在此，主要是要來決定人物的服裝和武器等的基本設計方向。

 上色

光源

　首先是光源，先決定光源從哪裡來。
　第1種是來自天空的光源，也就是環境光。這裡將光源預設在背景的建築物頂端。

　可是這樣一來，光源就位在2個人物的後方，由於獅子會擋住光源，因此位處逆光且站在最外側的騎士，就會變得更加陰暗。
　所以這裡就刻意讓騎士的劍發光，利用劍的光讓外側變得明亮。這樣就能產生一石二鳥的效果，既能強調光源，又能實現魔法表現。

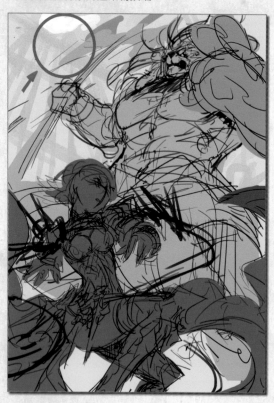

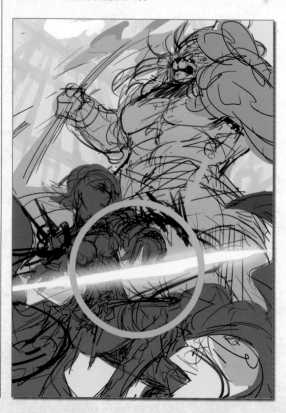

基本色的設定

光源決定好之後，接著來賦予色彩的形象。

首先，勾選底稿圖層的〔鎖定透明像素〕，避免上色超出底稿後，以相同的形式為各個圖層上色。

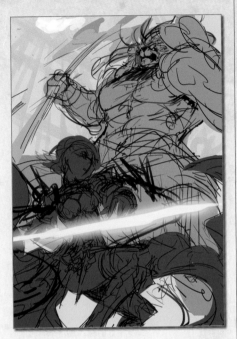

剛開始就用這樣的方式使色彩一致，以避免產生混亂的印象。

這樣一來，概略的基本色便上色完成了。

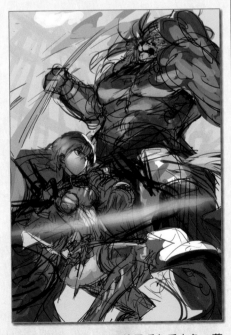

接著，騎士採用寒色系，獅子使用暖色系上色，藉此強調出色彩的對比。

025

要素的具體化

基本設計的決定

由於決定好基本色，因此要以粗略的感覺，一邊從上方添加要素的描繪，一邊將插畫的設計具體化。

在這個階段中要決定騎士手持魔法劍、白髮和部分的鎧甲、獅子揮著斧頭、兇猛地齜牙裂嘴、腰帶上的寶石發光、背景中呈暖色系的高城牆建築物……之類的要素。

在這個階段中，不需要描繪至細微程度，但是至少要決定好要畫些什麼，並且在日後將這些一個個的質感完成。

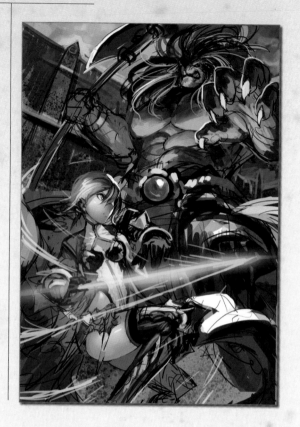

Column

臉部是人物的靈魂

常有人說，臉部是公仔等立體物品的靈魂，而在平面作品的插畫中，臉部也經常是極為重要的要素。在這次的插畫中，希望更顯突出、更顯華麗的就是騎士的臉部周圍。

這個部分的完成度能夠為動機和品質帶來極大的作用，此外，由於這次採取將視線帶往後方的特殊構圖，因此要比其他部分還早的階段開始著手，並且重複試錯。以自己所想要的最佳臉部表情為目標。

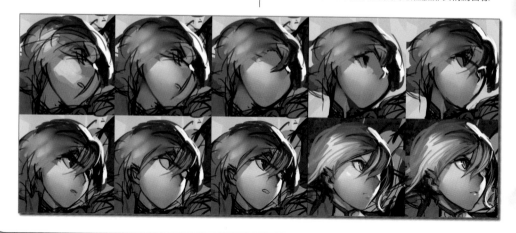

Step 03

精細描繪

一邊維持之前所決定的形象，一邊全神貫注來提升整體的品質。
有關於上色法和素材感的分別描繪，也將在這個階段中介紹。

工具和筆刷

上色筆刷

基本上用來上色的筆刷是Photoshop的預設筆刷。以前我也曾經使用過各種不同的筆刷，但最後還是覺得一般筆刷最萬能，所以又回頭使用預設筆刷了。

上色時要一邊適當變更〔不透明〕、〔流量〕或〔筆刷動態〕、〔轉換〕項目。橡皮擦的使用也相同。

不透明: 100%　流量: 100%

筆尖形狀
☑ 筆刷動態　　控制: 筆的壓力
☐ 散佈　　　　最小直徑　　　　0%
☐ 紋理
☐ 雙筆刷　　　傾斜比率
☐ 色彩動態
☑ 其他動態　　角度快速變換　　98%

筆刷預設集　　不透明度快速變換　0%
筆尖形狀
☑ 筆刷動態　　控制: 關
☐ 散佈　　　　流量快速變換　　0%
☐ 紋理
☐ 雙筆刷　　　控制: 關
☐ 色彩動態
☑ 其他動態

・〔筆刷動態〕取消勾選時

・〔轉換〕取消勾選時

指尖工具

我把ろまたん先生（http://gancweb.sitemix.jp/）在Pixiv公開的「強烈模糊筆刷」的設定，調整成自己所需要的設定，用來作為增加模糊或色彩延伸時所使用的指尖工具。

〔Photoshop筆刷設定〕強烈模糊筆刷（ろまたん）

http://www.pixiv.net/member_illust.php?mode=medium&illust_id=9565728

筆刷的設定數值分別如下，其他項目要試著實際使用後，再依情況加以調整。

自訂（柔邊圓形筆刷）

硬度		0%
間距 開		20 ～ 25%
散佈：散佈	兩軸	40%
	數量	4
轉換：強度快速變換		筆的壓力0%

Photoshop模糊工具的模糊效果比較弱，
所以要另行設定指尖工具來取代模糊工具。
由於這裡所設定的指尖工具和一般筆刷的使用方
式相同，因此要注意避免把它當成筆刷或橡皮擦，
而不小心改變了設定。我自己也經常使用這個工
具，所以建議把它登錄成自訂筆刷，這樣就能在
不慎更改到設定時，馬上恢復成原本的設定。

騎士的上色

基本的上色流程

基本上是依照下列的流程來進行上色。

①畫出概略的陰影和形狀

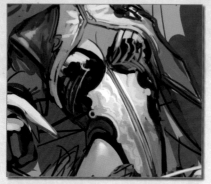

②增加花紋或標誌等要素

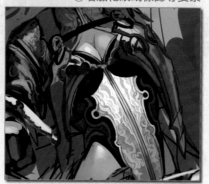

③調整形狀

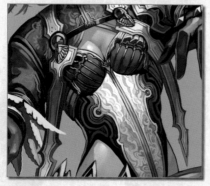

只要照這個順序去做，就可以在不損立體面的情況下，輕易提高插畫的密度。由於在喜歡的階段中停止密度提升也很容易，因此分別描繪近側和遠側的物件也會進行得較輕鬆。

希望在設計已經定案的時候調整明暗度時，可以製作〔色彩增值〕或〔覆蓋〕圖層來對應。可是，如果過分依賴圖層效果，插畫的數位感就會更加強烈，所以有時也要重新畫起。

上半身的鎧甲

那麼，就從最初的步驟開始進行上色吧！首先，製作服裝的陰影，再利用與陰影相同卻稍濃的色彩，從衣服的上方開始描繪花紋的線條。

一邊利用橡皮擦刪除不需要的部分，一邊使輪廓更加明顯。由於肩帶部分採用白色的關係，因此這裡就要使用混合模式〔顏色〕的圖層，把服裝的顏色變成藍色。

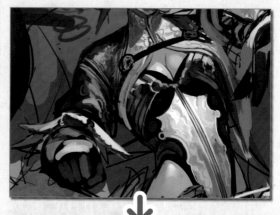

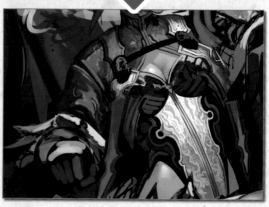

肩膀的鈕扣和皮帶則在不同的圖層上製作。

而垂掛在胸前左右方的帶狀配件，就切離並利用不同的圖層繪製。根據與草稿上相同的設計，畫出肩帶的形狀和陰影。由於是一邊轉動身體一邊持劍的動作，因此要稍微考量其動作，畫出有點飄逸感。

設計決定好之後，進行花紋和光澤等細節部分的精細描繪。

厚塗形式的畫法當然不會有明顯的線稿。因此，要素和要素有所衝突的部分往往會有邊界線不夠明確，整體感覺略為模糊且「不嚴謹」的感覺。就這張插畫來說，肌膚和衣服、衣服和鎧甲等都是不同素材重疊的部分。所以這些邊界線附近就要有確實區分的想法，避免「不嚴謹」的線條。

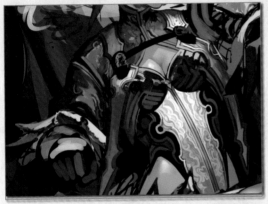

在這個階段中，胸部的設計還沒有完成。如果全部採用金屬，胸部就會像裝甲般的感覺；如果僅採用布質，和其他裝備的一致性就……，我就在這種三心兩意的情況下，不斷畫了又刪，逐步檢討設計。

最後的結果就是這樣，布料上搭有格子狀金屬的設計。因為格子狀的金屬線條比較容易做出胸部鼓起的效果，在這個同時，布料的柔軟陰影又能夠削減掉金屬的僵硬感。

Column
手

握劍的手是依據自拍相同姿勢而描繪輪廓得來的。可是，如果直接使用實際影像的話，可能會呈現出不協調的感覺，所以描繪的程度僅止於概略的輪廓參考，之後再以精細描繪的方式增加資訊量。

頭髮和臉部

如同前述，臉部是插畫中相當重要的重點。尤其在這次以人物為主的插畫中，就算說臉部是決定插畫整體印象的關鍵，那一點也不為過！

首先，把之前畫成藍色的眼珠改成原來的紅色。之前把眼珠畫成藍色，是為了和獅子的眼珠做出對比差異，但是騎士本身就是以藍色為基調，劍也預定發出藍光，所以會讓臉部埋下不夠顯眼的不安因素。

頭髮也要做出隨風飄逸的樣子。

整理雜亂無章的毛髮。留下整束主要的頭髮，刪除不需要的部分，並在下方建立新圖層，製作明亮度暗一個層級的頭髮。最暗的部分與瀏海亮光旁的暗部相當，對比度為弱。由於越是相近的東西，其對比度越明顯，因此藉由弱化遠側，使得前後的關係更明確。

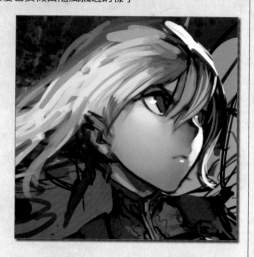

畫出瞳孔，嘴巴也修改成略微開張的樣子。

因為覺得頭髮的動線太單調了，所以就用新圖層製作了動線不同的頭髮。如果增加太多，頭髮反而會顯得凌亂，因此與其增加一大把頭髮，不如視情況1小把1小把地增加，直到單調感消除為止。

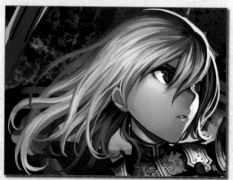

下半身的鎧甲

以底稿中的概略陰影為基本，填滿鎧甲部分的細部。

光照射金屬的方法就以這樣的形象來思考。金屬和其他材質不同，金屬的光源反射較為顯著。圓形表面的陰影比布更為強烈，稜角表面則是會在「邊緣」部分出現比較明顯的明暗。

鎧甲的基本色是寒色系，但是為了與反射光做出差異化，所以照射到光的部分要使用黃色。

考慮到膝蓋是採用光滑的塑膠或綢緞般的材質，所以要利用布的上色法並加上強烈的光澤線條來表現。做出不比金屬強，亦不比布弱的協調感。

一邊想像若被這裡踢一下應該會有多痛，一邊為假定的基本構造賦予明暗，逐漸製作出形狀。

為了與服裝的細微紋路更加相稱，要進一步增加細膩度。在膝蓋的軸部分增加針刺狀的配件，並利用指尖工具使膝蓋突起的下半部模糊，製作新的形狀面。同時，在小腿部分加上扣環，藉此強調出腳的立體感。

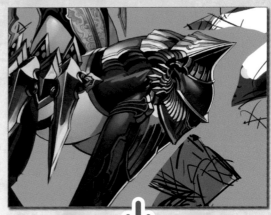

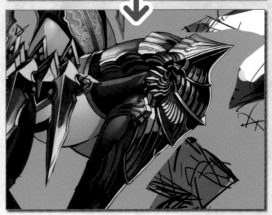

Column
鎧甲的構造

膝蓋的鎧甲構造採用筆直站立時，以圓的部分為中心，把鎧甲收納在膝蓋部位的構造。

內側的腳是比較不明顯的部分，因此，這次直接複製外側的腳來使用即可。雖然如此，但是直接使用會給人複製的不良印象，所以要藉由可動部分的膝蓋分割複製的腳，利用〔變形〕的〔彎曲〕等工具變更形狀之後，再配合草稿進行配置。

以同樣的方式也進行手臂和腰部的鎧甲繪製作業。繪製時，要注意前述的光照射方向，在〔邊緣〕部分賦予強烈的明暗。

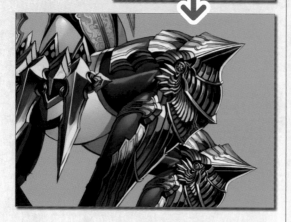

形狀決定好之後，刪除內側腳的草稿，並且利用色彩增值圖層從上方增加紫色系的色彩。

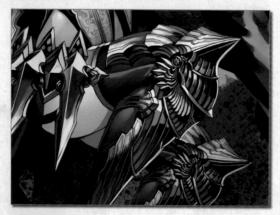

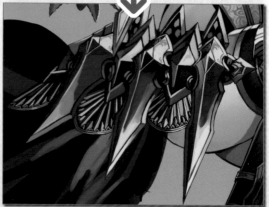

斗篷

進行上色作業前，要先取消勾選筆刷設定的〔筆刷動態〕，並且把〔流量〕調降至50%左右。由於斗篷的面積相當大，因此一旦透過〔筆刷動態〕來變動筆刷尺寸，就很難表現出較大的面積。〔流量〕調降後，色彩的延伸就會變得緩和，同時，可以更容易表現出柔軟的布面。

另外，雖然斗篷和衣服是相同材質的布料，但是設定上仍舊有厚度上的差異，所以要分別採用下列的上色方式。

・較薄的布
（衣服、腹部的內裡部分）
　因為光容易穿透，所以陰影會被限制。穿透。

・中間略厚的布
（衣服、外套部分）
　光幾乎不會穿透。

・較厚的布（斗篷部分）
　光比較不易穿透，所以素材的陰影比較明顯。

金屬不會因厚度而產生差異，但布則會產生明顯差異。布的印象也會瞬間轉變，所以柔軟形象的部位要採用薄的（陰影較少）畫法，表現躍動感或沉重形象的部位則要採用較厚（陰影較多）的畫法。

以Z字形的方式挪動筆刷，斗篷被穿著的部分用細微多筆來製作形狀，寬廣的末端部分則用粗大少筆來製作形狀。

概略完成後，再次勾選〔筆刷動態〕，使細部邊緣呈現出效果，完成整個斗篷輪廓。亮光則採用與鎧甲相同的色彩。

劍

在效果或構圖上，劍和臉部一樣都是容易成為視線的焦點部分，所以要以精準的直線為基本，在新圖層上繪製刀身。

首先，選擇矩形的選取範圍，然後填滿色彩。

調整劍的形狀，製作出單邊的突起物，在複製成2個並排後，進行複製、翻轉，再加以合併。

調整寬度和突起物的形狀，完成劍的骨架。在此要預先把圖層複製起來，以作為日後出錯時的保障。

配合底稿，利用〔變形〕→〔扭曲〕進行變形。同時也增加護手和劍柄的描繪。

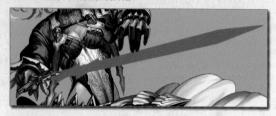

刀身的圖層設定為〔鎖定透明像素〕，並在塗上一次灰色後，利用較明亮的灰色製造出劍的立體感。

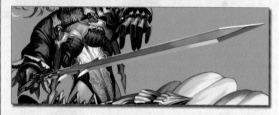

因為採用魔法發光的設定，所以要在刀身圖層上方建立新圖層，〔建立剪裁遮色片〕後，將圖層填滿藍色。

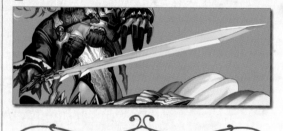

「剪裁遮色片」是把下方圖層的領域作為遮色領域的功能。只要使用這個功能，就可以輕鬆修正顏色或形狀，而且也不會超出範圍，相當地便利。

最後，透過〔濾色〕模式的圖層重疊由上方看來略微模糊的光影效果，便暫且完成了。由於魔法的主要效果必須在檢視整體的協調性後再增加，因此在這個階段中就先維持這樣。

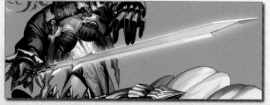

獅子的上色

上半身和毛皮

獅子是有著人形,全身長滿毛皮,頭和手像獅子般的半獸人。如果沒有確實畫出毛皮,就會呈現出分不清楚狀況的肌膚。

首先與其他的部分相同,用筆刷和指尖工具製作色彩和陰影。色彩以微妙改變色調的2種暖色系,以及底稿的寒色系為基礎。在這個階段中,先不要去考量毛皮的部分,要以協調的肌肉為目標。

接著,用流量稍微調降的較小筆刷,用滴管摘取色彩,同時以點觸方式描繪出較短的線。照理說,毛的流向原本應該是由上至下,但是,為了營造出半獸人兇猛的形象,所以要以倒逆的方向繪製毛皮。

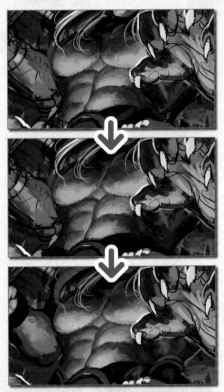

如果畫得太多,破壞了原有的色調,那就再次填上色彩,從上方重新描繪。重複這樣的步驟,對整體謹慎處理後,在亮光的部分加上黃色的毛,以展現光澤。

利用剪裁遮色片的圖層,從上方增加偏藍的灰色,並調整不透明度,使色調與背景相調和。

往外伸出的手要加亮輪廓,與上半身做出差別化。

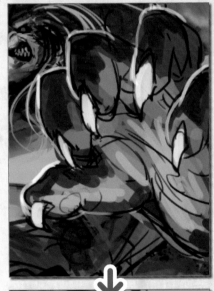

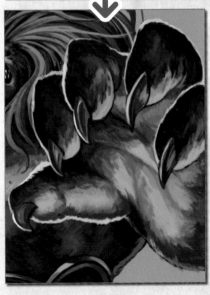

鬃毛和臉

臉部的上色方式和毛皮一樣，鬃毛的畫法則和騎士的頭髮一樣。不過，這裡是以表情為主，所以要避免過度的毛皮表現。

為了讓鬃毛的動作一目了然，縮小獅子的比例，並且將頭部與上半身分離，使用另個圖層來製作。

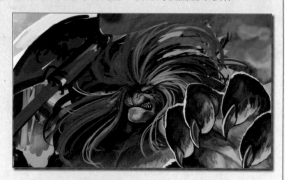

把灰色的圖層放在下方，讓自己可以更專心地進行上色。獅子的鬃毛原本應該不是充滿表皮的飄逸長髮（應該是更加蓬亂、濃密的感覺），但是，因為判斷出那樣的髮質很難畫出這種效果，所以便採用這樣的形式。

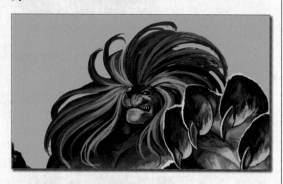

接下來的步驟和騎士的頭髮相同，以增加圖層的方式畫出不同髮流的頭髮，避免頭髮的印象太過單調。

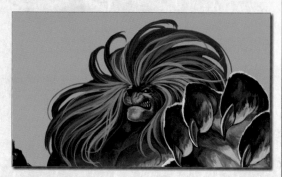

關於獅子的表情，我參考了一些獅子實際威嚇或吼叫的資料，同時自己也試著做出相同的表情。

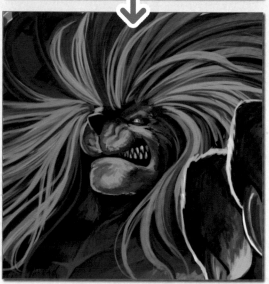

最後，利用〔濾色〕圖層加上紅色，這樣就算大致完成了。

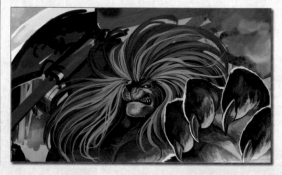

腰帶

不管怎麼說，主角終究是騎士，所以到目前為止都沒有把重點放在獅子上頭。可是，單純的球體未免太無趣了，所以把它變更成呼應齜牙裂嘴野獸的裝飾。

利用與騎士鎧甲相同的手法來精細描繪金屬部分。野獸銜著的寶石先塗滿偏暗的紅色，並且以較明亮的同色系色彩在中央上色，再進一步用較暗的紅色製作幾個隨機的四角後，僅部分以白色塗上亮光。

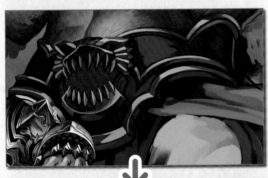

用指尖工具使整體模糊，製作出寶石特有的複雜反射。如果整體模糊的話，就呈現不出硬度，所以最後要用白色置入亮光來突顯之。

最後用〔濾色〕圖層置入發光效果，便大功告成。

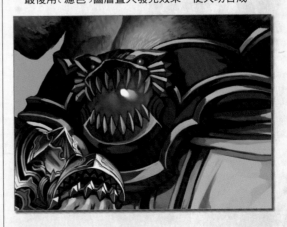

下半身

和騎士重疊的絕大部分，會在進一步增加效果之後幾乎看不見。可是，下半身的造型如果太過單調，就會使插畫產生密度差異，所以要製作出有密度的部分，藉此取得插畫的協調性。

把騎士設為隱藏後，先調整腳的形狀。利用與騎士斗篷相同的手法來繪製褲子，並修整胯部不同材質的素材。

再次把騎士設為顯示，確認隱藏的部分。密度增加的地方是位在劍鋒附近，紅框圈起的裝飾部分。這個部分不會干擾到劍上新增的效果，此外，在構圖上也會具有「遏止」劍的效果超出畫面外的作用。

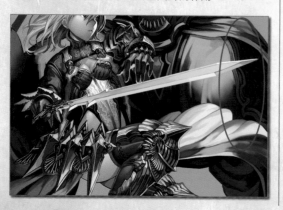

從花紋的邊緣開始上色。透過這樣做，花紋就不會變得模糊，就能夠在清楚確認每個形狀的狀態下進行上色。

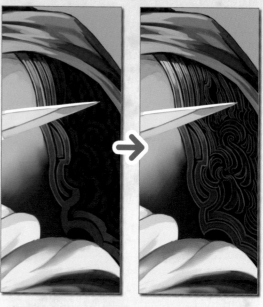

整體的邊緣上色完成後，修正因劍而看不見的部分，另外因增加花紋而導致弱化的亮光部分，也要利用較明亮的色彩來置入完成。

斧頭

斧頭和騎士的魔法劍不同，有著力大無窮、勇猛破壞力的形象，所以要畫出傷刃、減少色彩，以簡單且慣用為目標。

首先，製作握柄。一邊按住Shift鍵，一邊挪動筆刷，拉出直線後，利用〔彎曲〕使製作的直線稍微彎曲。如果太過筆直，在構圖上看起來會像是朝反方向彎曲一般，反而顯得不好看。

斧刃的部分要變更成明亮度和斧身有些許差異的色彩。由於斧頭最接近左上方的光源，因此基本色要刻意調暗。另外，邊緣部分要置入白色線條，強調斧頭的金屬特性。

邊緣部分的白色線條要削細，還要加上傷刃，以便營造出斧頭的慣用感。同時，還要利用1px的細筆刷畫出陰影線條（Hatching），營造出「帶有些許細微刮傷的粗糙刀刃」。

接著，使用能夠展現出鉛筆直感的自訂筆刷。

大小同樣設定為1px，以偏藍的白色在〔線性加亮〕圖層上畫出陰影線條。

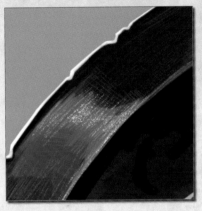

最後，在本體部分增加細部後，即可完成。手柄部分必須考量到與背景之間的協調性，所以先暫時維持原樣。

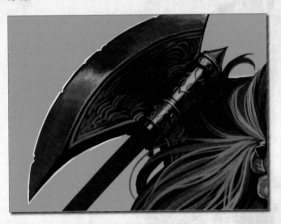

建築物的上色

在這張插畫中，人物的範圍比背景更廣，所以實際上只有左側的建築物比較像是背景。在這裡要以在有限空間內傳遞背景氛圍為目標。

首先是原型。由於初期僅有決定建築物的「走向」，因此在這個階段中要增加更多建築物的要素。

以原型的方向為指標，把建築物的設計變更成城堡或是宅邸。橘色的部分以窗戶和陽台為形象，做出模糊的亮光效果。增加新的〔濾色〕圖層，利用〔不透明〕和〔流量〕調降的柔邊筆刷來表現煙霧，並作為前後關係的指標。

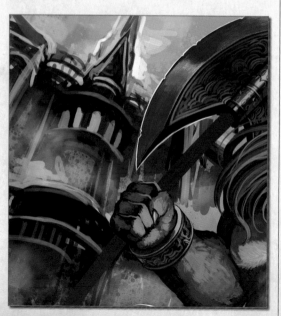

先暫時把煙霧的圖層設定為隱藏後，再進行繪製。建築物的頂端採用尖形的屋頂，並填滿窗戶的形狀。這個時候，不需要採用其他的色彩，用滴管從周圍的色彩中設定明亮的色彩和陰暗的色彩。

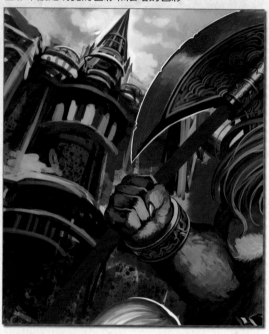

「有著尖形屋頂和許多窗戶的建築物」完成之後，按照完成的設計繼續進行上色。在以圓柱為中心的建築物兩旁畫出矩形橫長的建築物。

參考歐洲的大教堂,增加細長並附有裝飾的窗戶。在以中心的圓柱為重點的同時,其他的部分不要繪製太多,藉此營造出距離感。

再次顯示煙霧的圖層,用強度60%左右的指尖工具使煙霧和背景相調和,同時利用顆粒飛舞般的自訂筆刷來增加光的粒子,營造出詭譎氣氛和空氣感。

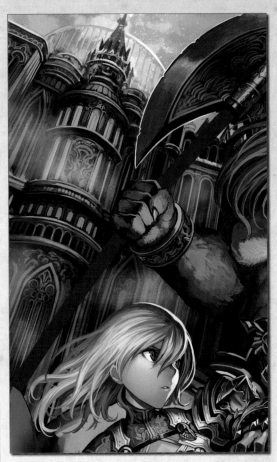

這樣一來，精細描繪就完成了。

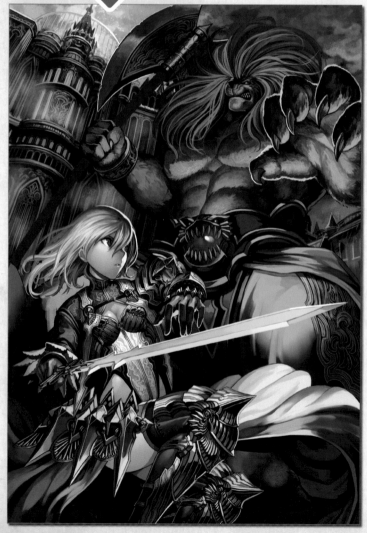

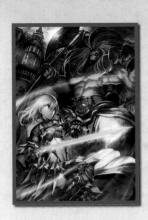

Step 04

效果

運用特殊筆刷或覆蓋等各種效果，營造氛圍。
效果過多有時反而會有反效果，所以要多加注意。

 ## 自訂筆刷

我以自由授權的影像和自製的手繪素材為基礎，製作了10種增加質感用的自訂筆刷。背景的底稿部分也是使用這種筆刷。在之後的解說中，「飛沫」和「粒子」的表現也是以這些為基礎，利用手繪的方式依場所不同而進行繪製。

以下是其中的範例。

只要用較暗的色彩使用這些筆刷，就能繪製出較粗糙的陰影；但以亮光來使用的話，則可形成金碧輝煌的光線顆粒。另外，由於筆刷也有加上手繪性的記號，因此也具有防止插畫過分數位感的意義。

自訂範例

把筆刷設定的〔角度快速變換〕設為100%，再利用〔行進方向〕加以控制後，就能繪製出隨機的粒子。

原本筆刷是朝相同方向持續增加，但只要調整〔快速變換〕，就會讓筆刷逐一旋轉，變成這個樣子。

需要更進一步的隨機性時，就變更〔散佈〕的設定。
數量增加後，顆粒會因聚集過多而結成塊，
所以必須注意調整。

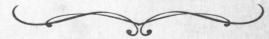

色調的整理

背景的統一

首先，以宛如覆蓋騎士後方所有景象的方式，利用〔覆蓋〕圖層填滿較暗的黃色，以確實區隔騎士和其他部分。

變得太陰暗的部分（獅子的膝蓋和身體的反射）要使用柔邊筆刷，透過〔覆蓋〕圖層塗上明亮的色彩，同時再利用〔濾色〕圖層，進一步在斧頭部分置入亮光。

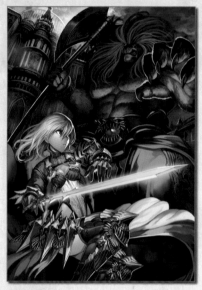

重疊上2個相同的圖層。

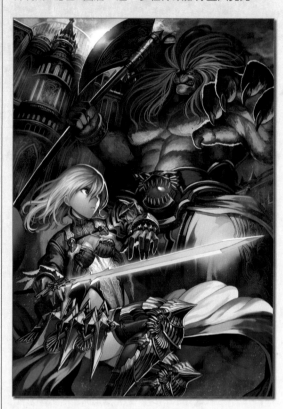

接著，以柔邊的筆刷在〔濾色〕圖層上表現出粉塵，並利用新圖層，從上方增加較細的粒子，製造出深度。

劍 的 效 果

首先，在新圖層畫出較大的劍的軌道。

光的效果是利用 Photoshop 的圖層樣式〔外光量〕製成。這種光量是在輪廓或中央增加色彩的功能，通用性高且方便應用，因此經常使用，但是有時會因使用方法的不同而略顯單調，所以使用時需多加注意。

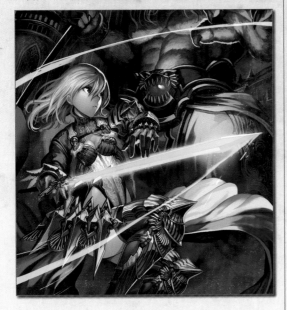

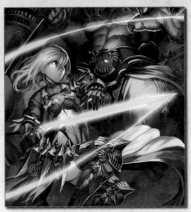

只有劍軌光影似乎有點單調，所以再增加飛沫，並利用指尖工具使部分飛沫模糊，藉此做出不同的表情。後方的劍軌光影以相同的設定調降不透明度，藉此做出劍軌繞至身後的印象。

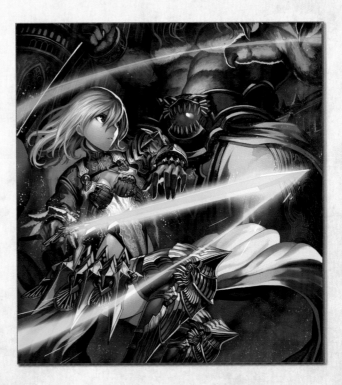

騎士的調整

　　就現況來看，有距離背景過遠的部分和肌膚顏色略顯黯沉的部分，所以要重新修改這些部分。

　　製作2張〔覆蓋〕圖層，利用柔邊筆刷分別塗上暖色系和寒色系的色彩。暖色系是肌膚和斗篷等照射到光的部分，寒色系則是來自劍的反射和頭髮等藍色部分，主要目的是讓這些部分更加鮮豔。

　　此外，在騎士的後方利用和效果相同的色彩來增加如光環般的效果。

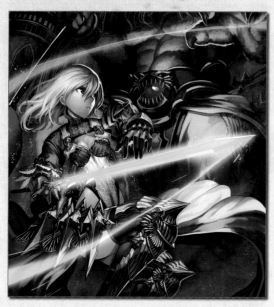

光源的強調

　　以柔邊筆刷畫出紫色的光，把混合模式變更成〔加亮顏色〕，調整不透明度。之所以使用偏寒色系的紫色，是為了和暖色系的背景形成對比。

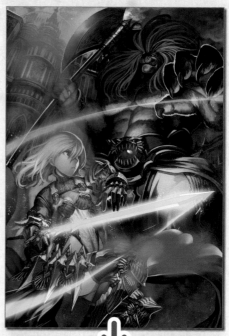

因為劍的軌道線條不夠自然，所以便試著把效果的不透明度調降至50%以下。再進一步利用〔加亮顏色〕圖層增加粒子，作為光源的強調。

進一步製作出與劍效果相同的光暈，先把筆刷尺寸設定成5～10px左右，再配合劍的效果，以效果線的感覺畫出數條的細線條。

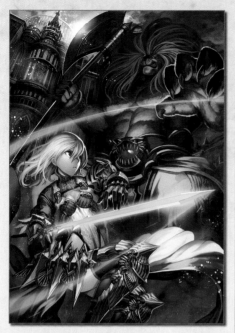

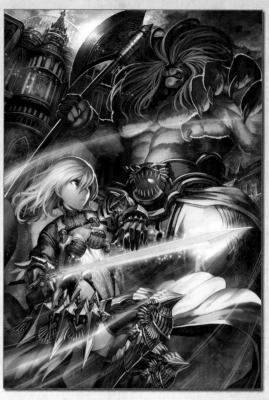

在獅子身上追加亮光，使獅子整體的色彩略顯明亮。

進一步增加〔加亮顏色〕圖層，並在劍的部分增加光環狀的效果，使其和不透明度調降的效果更加調合。

減少先前增加的粒子量，使用〔濾鏡〕→〔模糊〕→〔高斯模糊〕讓粒子模糊。

劍的周圍也增加了白色且略大的粒子。藉由這個效果強調出粒子飛舞的立體性。

Step 05

完稿

最後檢視整體的協調，進行適當的調整，
如果有忘了繪製的部分，則要進行修正，
最後再進行效果的增加和刪除，完成插畫。

色調的調整和效果的增加

製作陰暗部分

插畫的兩端、沒有照射到光的部分，用偏暗的藍色
在〔色彩增值〕圖層上色，強調明暗差異。

黑色會讓整體形象顯得沉重，視覺上也不夠美觀，
而且刻意營造的前後關係和氛圍也會降低，所以要把
不透明度調降至50%，使整體印象更為柔和。

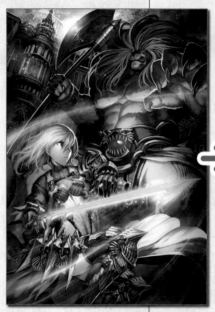

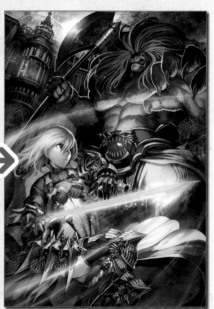

背景

右側的鬃毛和背景混在一起了，所
以就利用飛沫筆刷噴灑上橘色或黃
色，增加粗糙的質感和明亮度。把質
感印象改變成不同於鬃毛的印象，藉
此做出兩者的差異化。

劍 的 效 果

為了進一步使劍更加顯眼，所以就用新增的方式來增加粒子狀的效果。

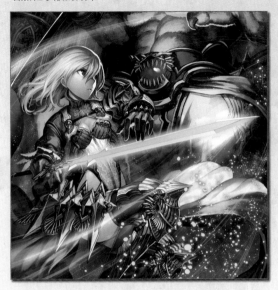

利用〔光暈〕的圖層樣式製作粒子，並刻意採用較大的粒子（為了檢視協調性，要先暫時把劍和白色粒子設為隱藏）。

接下來希望以纏繞線條的形象來讓新增的效果變形，但由於光暈效果是日後將圖層效果套用在描繪於圖層上的影像，因此沒辦法直接變形。

因此，要從直接顯示光暈效果的選單中點選〔圖層〕→〔轉換為智慧型物件〕，之後再進一步選擇〔圖層〕→〔點陣化〕。這樣一來，效果就能夠以影像的形式存在。

利用〔彎曲〕，配合線條的效果，使形成的粒子效果朝橫長方向變形，讓粒子更具速度感。

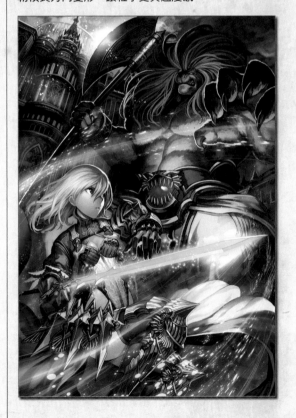

修正

暫時把所有的效果設為隱藏，再次檢查形狀的偏移和人物的位置關係。在這裡，如果找到奇怪的部分，就進行修正。這裡覺得臉部有點問題，所以就以臉部為中心進行修正。

變更下巴到耳朵部分的線條和頭的位置。

模糊

雖說模糊的使用，可以在效果完成時再進行最後檢查，但是，因為機會難得，所以這裡也想試試看使用模糊的效果。採用這個效果的目的是為了強調速度感和人物的中心。

首先，複製欲套用模糊效果的圖層。

使用選單的〔濾鏡〕→〔模糊〕→〔動態模糊〕，以沿著線條效果的角度套用上模糊。

因為焦距是對準較近的部分，所以越遠的東西就越模糊。

因為只想讓近側腳的下方模糊，所以要先以相同的方法製作出模糊的影像，再把橡皮擦設定為硬度0%、不透明度10%左右，慢慢抹除不需要變得模糊的部分。

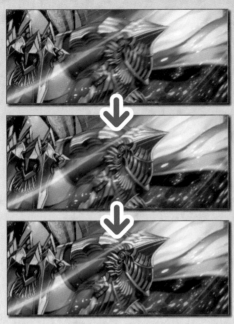

騎士的頭髮、身體和獅子的全身都要套用相同的效果。

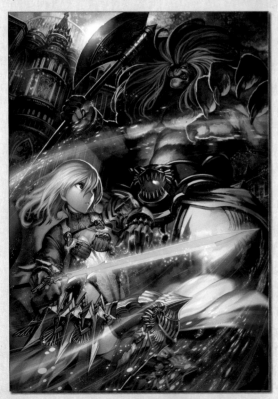

圖層的整理

把檔案另存新檔之後，再次回到原來的檔案，幫圖層命名，並進行圖層的合併或刪除，使圖層結構更加一目了然。

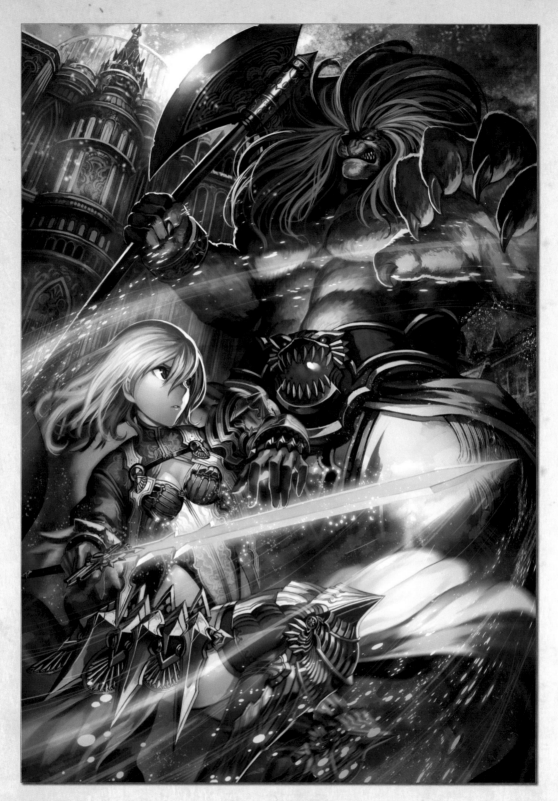

完成

再次顯示所有的圖層，檢視整個畫面後，稍微增加背景的亮度之後，就完成了！

幻想式的氛圍色彩

Author：ルヂア

Overview
幻想式的氛圍色彩

本章的製作範例

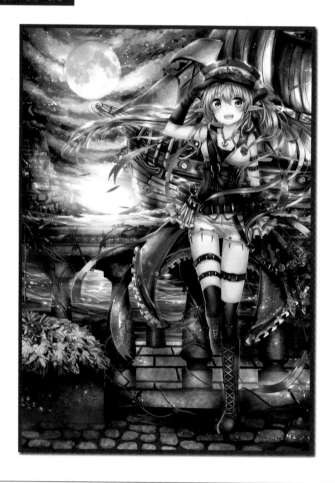

利用漸層和圖層效果表現的鮮艷插畫

本章節所描繪的是海港和少女旅人的插畫。本章以奇幻獨有的幻想式氛圍為目標,主要將解說活用漸層的上色、不同組件的上色法差異、使插畫整體調和的方法等技巧。

整體的製作步驟是採用上色草稿→畫稿→人物線稿→人物打底上色→人物上色與色彩調整→背景組件區分→以灰色系精細描繪→以覆蓋上色→加工與完稿這樣的流程。

基本上是採用先以噴槍工具套用漸層,再利用G筆工具以動畫上色般的感覺,塗上明顯的陰影,然後,某些部分要利用暈色工具或橡皮擦工具使邊界線變得模糊這樣的流程,不過,有些部分則要運用筆觸,使單一色彩中可看出各種不同的濃淡,或是在紅色的填色裡加上黃色和紫色系的色彩,藉此強調出鮮艷色調

的表現。另外,還要使用發光圖層營造出閃亮耀眼的幻想式氛圍,同時使用大量的覆蓋來製作出更為鮮豔的色調。

包含質感表現在內,幾乎都是以CLIP STUDIO PAINT的預設進行繪製,所以如果是使用相同軟體的使用者,應該會有可以立刻嘗試挑戰的技巧。

另外,光是改變意識或想法,就能夠讓插畫產生更大幅的改變,所以在插畫的製作過程中,我也會適當解說我個人的觀點和看法。此外,我也會進一步介紹草稿的構圖方法、尋找靈感的方式等,這些內容應該能夠在靈感缺乏的時候,提供一些幫助。

如果本章的繪製解說能夠讓喜歡插畫和奇幻題材的各位作為參考,那將是我的榮幸。

繪製流程

Step 01
草稿～線稿
➡p056

Step 02
人物的上色
➡p060

Step 03
背景
➡p073

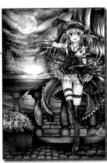

Step 04
加工和完稿
➡p084

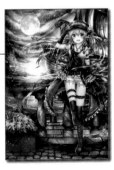

〈畫家介紹〉

ルヂア
Rudia

大家好！我是ルヂア。

我是大約從2年前開始從事插畫工作的插畫家。
從小我就很喜歡奇幻系列的遊戲和漫畫，
或許是因為那一層影響，
所以我經常繪製奇幻系列的原創插畫。

除此之外，我喜歡的題材是黃昏、星空、藍天…，
反正我就是很喜歡天空，
所以把看到美麗天空的那份感動，
化成插畫中的氛圍，是我一直以來的目標。
我也非常喜歡廢墟或歐洲風景、
蒸汽龐克和古董。

這次的主題是奇幻，
所以我就選擇了夕陽、旅人、船等…，
總之就是像玩具箱那樣，
把我所喜歡的東西全都塞進畫中！

雖然還有很多不足的地方，
但只要我的上色法能夠稍微幫助大家，就很開心了。

〈作畫資歷〉
約8年。
開始之後約有4年是採用手繪。

〈個人網站〉
URL：http://spalette.web.fc2.com/
Twitter：@ruditter
pixivID：2016642

〈商業活動等〉
現在的活動以社群遊戲的插畫為主。
除了社群遊戲之外，同時也接受插畫製作，
以及來自個人的委託。

〈製作環境〉
使用軟體：CLIP STUDIO PAINT PRO
OS：Mac OS X
記憶體：16GB
螢幕：15.4吋
手寫板：Wacom Cintiq 12WX
其他：作畫時，經常聽遊戲的背景音樂。

Step 01

草稿～線稿

草稿和線稿是決定插畫形象的最重要部分。
完成的形象會因為這個時候所採用的要素而瞬間改變。

 ## 線稿前的流程

注意動向的形象草稿

首先，根據所想到的插畫主題和氛圍，畫出概略的草稿。如果可以，也可以順便加上簡單的色彩。

在這個階段中，不需要描繪得太過仔細，只要可以大致了解主角和主要物品在插畫中的位置關係即可。但是，如果腦中已經有更明確的完成形象，則會使之後的作業更加容易。

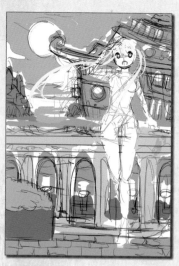

這次描繪的是站在港口的少女旅客。女孩站在前方，後方則有漂浮在海上的大船，以及遠處可見的小鎮。

只要事先採用較大的畫布尺寸（長寬300px左右），細節部分的繪製就會更加容易，縮小時也會變得更加漂亮。若因電腦規格而無法採用較大尺寸時，就在減少使用圖層等方式上多下點功夫吧！

另外，在確定插畫的形象時，注意到插畫的「動向」會比較好。

所謂的「動向」基本上可想成是風或重力正朝向某處，然而就插畫特有的想法來說，也有「決定某個點，藉由某種力量使動向集結於該處」的表現方法。

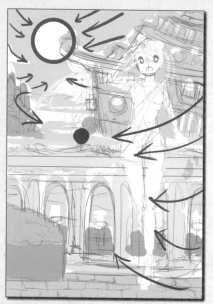

這次的插畫是，使紅色箭頭所畫出的動向集結在紅色圓圈，藍色箭頭所畫出的動向集結到藍色圓圈。

在現實上，這是幾乎不可能發現的動向，所以採用與否全憑個人喜好，但只要在作畫時一邊注意到箭頭的動向，自然就能夠讓看畫的人的視線更容易往箭頭的終點移動，只要記住這一點，就可以讓構圖的繪製更加便利。這個觀念有點像是漫畫中的集中線。

插畫有了動向之後，整體的一致感也會跟著增加。這次除了人物之外，我希望把觀看者的視線帶往月亮、天空和大海的邊界，為了把觀看者帶入插畫中的世界觀，於是設定了這般的動向。

畫稿

人物和背景的大體形象決定好之後，把草稿圖層的不透明度降低後，建立新的圖層，利用預設的〔G筆〕工具描繪細部。

首先，用紅色的筆描繪，讓人物的素體更容易分辨。

降低素體圖層的不透明度後，建立新的圖層，以宛如讓素體穿上衣服般繼續描繪。首先，在著重輪廓的同時，精細描繪大略的服裝形象。頭髮也要以同樣的方式精細描繪。

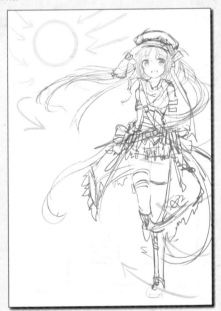

進一步建立新的圖層，並進行細部的描繪。

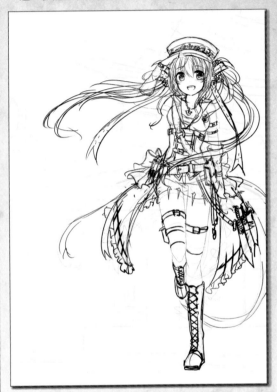

因為是港町，所以加了海軍士兵的要素，同時也因為旅人的身分而加上了背包和口服藥（Potion）、小刀的元素。這裡只要盡可能地採用較細的線條，在製作線稿時就比較不會傷腦筋。

背景爾後再繪製，總之，先把人物的部分完成。

先畫出人物的素體後再描繪服裝的優點，
在於可以讓衣服的皺褶更容易描繪。

暫時上色和調整

人物的畫稿完成後，進行暫時的上色與整體的調整。

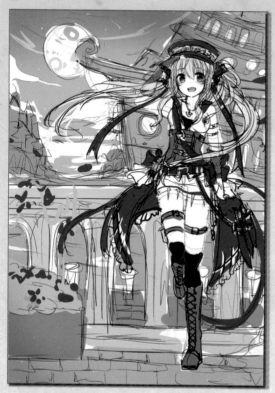

這次的服裝以紅色居多，所以也試著在前方的花圃放上紅色的花、讓紅色的花隨風飛揚，然後天空也增加了紅暈，藉由對插畫整體增加紅色的方式，調整出插畫整體的一致性。

這樣一來，草稿便完成了。

畫稿圖層只要預先彙整成1個資料夾，就不會導致混亂。彙整後，調降畫稿資料夾的不透明度後，建立新的線稿用資料夾，並在資料夾內建立向量圖層。

線稿

用預設的〔G筆〕在向量圖層上描繪線稿。色彩使用黑色。

這個時候請注意下列3點。

①線條是否有強弱

②線條是否有抖動、重疊或超出範圍

③是否有忘了描繪的部分

錯誤範例

正確範例

在CLIP STUDIO PAINT中，稍後也會使用線條比較容易修正的向量圖層。只要從選單選擇〔圖層〕→〔新圖層〕→〔向量圖層〕，就可以建立向量圖層。

線稿的細膩度會影響整張插畫的完成度，所以要充分運用畫布的縮放與旋轉，在畫出漂亮線條之前不斷重畫，並且一條一條地謹慎仔細的描繪。

線條的強弱部分，則要建立將近側部分、重疊部分或陰影部分加粗的形象。

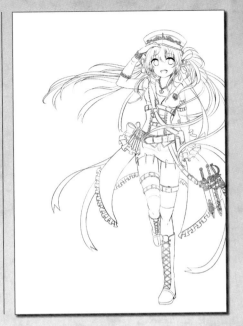

只要使用向量用橡皮擦和線寬修正工具，就可以讓線稿作業更加輕鬆。這是使用向量圖層的優點。

線稿完成了。

Column
靈感的來源

大家都會有一時間找不到想畫的題材或畫不出草稿的時候。因此，在此為大家介紹創造靈感來源的方法。

● 找出「喜好」

「喜歡奇幻！」、「喜歡很酷的武器！」、「喜歡女性人物！」等，什麼樣的喜好都可以，根據自己的喜好去思考自己具體喜歡的點在什麼地方？

例如，如果喜歡的是奇幻，就仔細地想想自己喜歡奇幻的哪個部分？為什麼喜歡？

奇幻說起來簡單，但事實上，奇幻的種類應該有很多。在中世紀歐洲般的舞台施展魔法的奇幻、有著不可能存在於現實中之神奇建築物的奇幻等……只要仔細探究出自己喜歡的事物是什麼，應該就能夠找出自己想畫的題材或世界觀。

● 了解「喜好」

具體掌握自己的喜好，仔細調查喜好。

如果喜歡的是奇幻，可以透過奇幻作品（動畫、遊戲，什麼都可以）、網路的圖片搜尋、書店的書籍翻閱……等其他方面的知識得到更多刺激。在調查的過程中，有時也會增加更多自己所喜歡的題材。

此外，建議事先以影像或文章的形式，把調查的結果加以彙整，這樣之後就可以重新回顧。

● 用靈感創造靈感

根據構想創造出全新的構想。例如，打算要畫魔法師的時候，除了魔法杖或魔法帽之外，還可以試著衍

伸出魔法師→有療癒能力的魔法師→會製作藥物→把藥瓶加進服裝的設計或背景中→說到藥物就想到醫生→說到醫生就想到白袍→試著畫出由白袍變化成的服裝……這樣一連串的構想。

不要白白浪費掉好不容易產生的靈感，試著藉由那個靈感聯想出更多可以增加的元素吧！把完全沒有關係的題材拼湊在一起也是一種創造靈感的方式。

● 從姿勢去想像

根據人物的姿勢去想像場景的方法。尤其推薦給插畫往往顯得呆板的人。

舉例來說，決定畫坐著面向這邊的人物時，就要試著想像那個人為什麼會面向這邊坐著。是因為有人叫他，所以才會轉頭？還是因為他要叫某人，所以才會轉向這裡……應該可以推敲出各種不同的景況。

如果連姿勢都沒有任何想法的時候，也可以參考漫畫或姿勢集、立體模型等資料。

● 靈感就在日常生活中

靈感有時也會在看電視或散步的時候突然乍現。聽說漫畫家經常為了尋找靈感而走出戶外，其實插畫家也一樣。成天只面對電腦或書，未必是件好事。而且到戶外走走，也可以幫助自己轉換心情。外出或是看電視，甚至為了作畫而暫時離開原本的生活，都可以為自己帶來靈感。

在日常生活中，隨時在腦袋的角落尋找靈感，也是相當重要的事情。

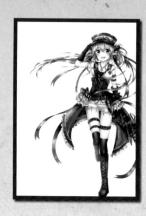

Step 02

人物的上色

人物的上色。
一邊注意光的表現和質感，一邊進行上色。

打底上色

塗上基本色

在線稿資料夾的下方建立上色用的資料夾，塗上各組件的基本色彩。

首先，要按照各組件或顏色區分圖層，讓陰影或調整更加容易。組件較多的時候，就用資料夾進行圖層的管理。

這次的圖層結構就如下圖。

只要把填色後比較容易區別的單色圖層放在最下層，就能夠讓上色作業更加容易。這次插畫中沒有使用綠色，所以在背景塗上較深的綠色後，再進行各部分的打底上色。

利用填充工具對各組件概略地填上色彩後，使用蘸水筆工具的〔G筆〕，填滿還沒有上色的部分。接下來要套用漸層，所以色彩較暗時，就要塗上較明亮的色彩。

打底上色的細微程度與插畫完稿時的品質有著極大的關係，所以要注意避免有未上色的部分。頭髮前端等線條較密集的部分，尤其要特別注意。

CLIP STUDIO PAINT的填充工具可利用拖曳方式，
連續且順暢地填滿相鄰接的部位。
為細節部位等上色時十分便利。

對各組件完成了基本色的分開上色。

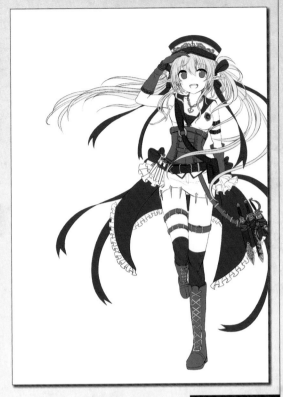

在基本色上套用漸層

　為了擴大色彩的幅度，接下來要套用漸層在基本色上。

　首先，把欲套用漸層的底稿圖層設定成保持不透明度的狀態。

　把噴槍工具的〔柔軟〕筆刷設定成較大尺寸，並依照比基本色略深的色彩至更深色彩、些許差異的色彩（這裡採用紫色）的順序，套用上漸層。

使用的顏色

肌膚		R255/G254/B221
眼睛		R52/G131/B239
頭髮		R255/G240/B166
服裝–紅色		R166/G54/B52
服裝–茶色		R142/G112/B92
服裝–茶褐色		R89/G74/B63
服裝–黑色		R227/G201/B119
服裝–白色		R255/G253/B235
服裝–金屬		R227/G201/B119

使用的顏色

頭髮漸層1		R255/G193/B143
頭髮漸層2		R255/G104/B101
頭髮漸層3		R239/G174/B255

其他的部位也要利用相同的步驟套用漸層,藉此完成打底上色。

關於色彩的選擇方式,頭髮和肌膚基本上是選用明度和基本色幾乎相同的色彩。其他的組件則以賦予立體感的觀點,選擇稍微陰暗的色彩。

不過,讓人擔心「配上這種顏色沒問題嗎?」的色彩,有時也會出乎意料外地漂亮,所以實際嘗試各種不同的冒險是最好的做法。

進行陰影上色的時候,一邊掌握頭是球體、腳是圓柱體這樣的單純立體觀念、一邊套用漸層是最好的做法。

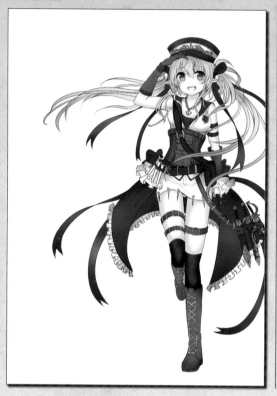

肌膚與頭髮的上色

肌膚

為肌膚賦予陰影。在底稿圖層的上方建立〔普通〕模式的圖層,將〔用下一圖層剪裁〕設為有效後,塗上較淡的陰影。

使用〔G筆〕,以動畫上色的感覺,進行陰影的上色。

Column

圖層的剪裁

點擊圖層面板的〔用下一圖層剪裁〕,開啟該功能後,該圖層的顯示區域就會把上色的區域限制在下方的圖層。只要使用這個功能,陰影圖層上的上色就不會超出組件區域。剪裁可以重疊、套用多張圖層。

· 沒有剪裁時

· 有剪裁時

建立新的〔普通〕模式
的圖層，並且同樣地以
動畫上色的要領塗上較
深的陰影，使用色彩混
合工具的〔暈色〕或橡
皮擦工具的〔柔軟橡皮
擦〕，使些許部位加以
淡化或模糊，藉此表現
出肌膚的柔嫩。

進一步在上方建立〔普通〕模式的圖層，並利用噴槍
工具的〔柔軟〕，加上營造出立體感的反射光。這裡使
用了較淡的藍色和紫色2種色彩。

使用的顏色		
肌膚陰影1		R252/G221/B190
肌膚陰影2		R250/G176/B165
肌膚陰影3		R218/G116/B121

Column

光和色彩

在此針對與陰影上色方式相關的光源和光的色
彩，以及反射光進行簡單的說明。

首先是光源。所謂的「光源」是指放射光的物體。
光源照射到的部分當然是最明亮的。然後，另一邊
則是會變暗。從拍攝照片時臉部會因逆光而變暗的
現象，就可以清楚了解光源的原理。

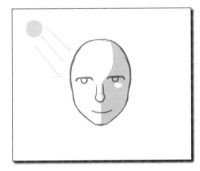

這個時候，需要注意到的部分是光的色彩。例
如，白天的太陽色彩是趨近於白色的色彩，黃昏則
是橘色。製作插畫的時候，只要注意到光的外觀色
彩就沒有問題了。

對於反射光也要有某種程度的理解。所謂的「反
射光」是從陽光等光源發出的光在物體上形成反射的
光。也就是說，不是光源的物體，有時也會以反射
光的形態發光。

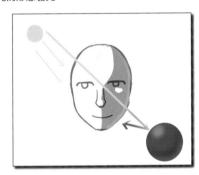

這裡以放置紫色球體的情況來進行說明。太陽
光照射到紫色物體後，會反射出紫色的光。這就是
反射光。結果，照射到紫色反射光的臉部右側就會
倒映出些微的紫色。像這樣地藉由意識到光線的表
現，就可以更深入對上色方法的理解。

可是，就插畫獨有的技法來說，還有種「欺騙的表
現」。就是藉由現實中不可能出現的反射光或光源，
使插畫的外觀更顯漂亮。「欺騙的表現」這樣的說
法，聽起來似乎感覺不太好，不過，我認為讓那種
表現更顯協調、靈活的能力，是插畫製作上相當重
要的一個環節。

眼睛

幫眼睛賦予陰影。這次在底稿的圖層上方新增〔色彩增值〕模式的圖層，避免破壞了底稿的漸層。剪裁底稿，利用〔G筆〕畫出較明顯的陰影。

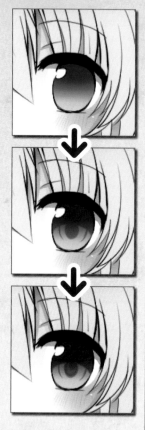

利用〔G筆〕在同樣是不透明度75%的〔加亮顏色（發光）〕圖層上，畫出閃閃發亮的眼眸。

在線稿的圖層上方建立亮光用的圖層，加上亮光後，眼睛的繪製便完成了。

在上方建立不透明度75%左右的〔加亮顏色（發光）〕圖層，加上光亮。色彩使用淡黃色，下方則使用噴槍的〔柔軟〕，置入略為模糊的光亮。

利用〔G筆〕在上方畫出較明顯的半圓狀之後，利用橡皮擦工具的〔柔軟橡皮擦〕使色彩變淡。

圖層結構就如下圖。

100% 普通	亮光
100% 普通	線稿
100% 普通	上色
75% 加亮顏色(發光)	閃閃發亮
88% 加亮顏色(發光)	發光
60% 色彩增值	陰影3
100% 色彩增值	陰影2
100% 色彩增值	陰影1
100% 普通	眼睛

使用的顏色

眼睛的陰影（色彩增值）　　R147／G155／B178

頭髮

為頭髮賦予陰影。在底稿圖層的上方剪裁〔色彩增值〕圖層，並畫上陰影。

一邊注意頭髮的髮流和前後關係，一邊用〔Ｇ筆〕畫出清楚的陰影。就我個人的情況來說，我是使用基本色稍微偏向紫色的淡色色調，來作為以色彩增值重疊的陰影色彩。因為這次的基本色是黃色，所以便採用了紅色系。

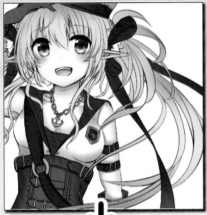

使用〔Ｇ筆〕或噴槍的〔柔軟〕，使明暗更加明顯。只要加深重疊的陰影色彩，或是使色彩更接近紫色，就能增加鮮明感。

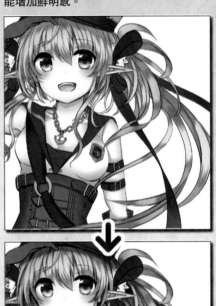

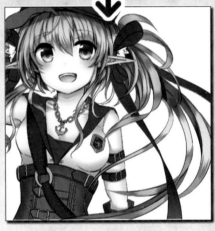

接著，進行亮光的描繪。建立〔濾色〕模式的圖層，並且在光線強烈照射的部分上利用〔Ｇ筆〕精細描繪。

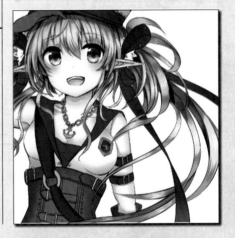

使用的顏色

頭髮陰影的基本（色彩增值） R224／G184／B181

為了賦予立體感，要進一步在底稿和陰影之間的邊界線附近添加較深的陰影，並以較淡的陰影和較深的陰影所接觸的部分為中心，利用暈色工具模糊化。

進一步建立不透明度30%左右的〔加亮顏色（發光）〕圖層，並且如同從剛才精細描繪之亮光部分的上方開始描摹般，利用噴槍的〔柔軟〕進行上色。

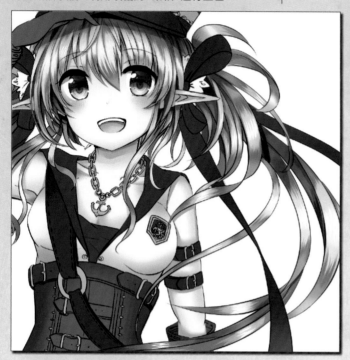

這樣一來，頭髮的上色就完成了。圖層的結構就是這樣。

Column
頭髮的髮流和分區

　　進行頭髮的描繪或上色時，只要沿著頭形，一邊注意髮際和髮流，就可以讓髮際至髮尾的描繪更加容易。

　　另外，只要掌握某程度的頭髮分區，就能更容易釐清前後關係和立體感，同時也比較容易賦予陰影。

　　美少女系列的模型是掌握人物頭髮的立體感、組件的最佳參考，所以在身邊放上一個模型，或許也是個不錯的方式。

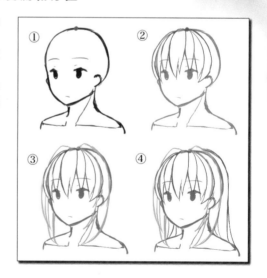

衣服的上色

衣服

進行服裝的上色。透過與肌膚相同的上色要領，利用〔G筆〕在〔色彩增值〕圖層賦予明顯的陰影後，再用橡皮擦或暈色工具使部分區域模糊。

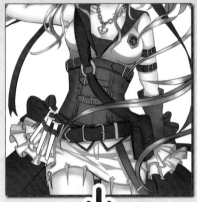

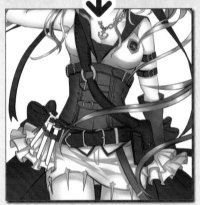

利用毛筆的〔透明水彩〕、〔濃水彩〕精細描繪出較深的陰影。

以點觸方式添加色彩，關鍵在於利用陰影表現出衣服的立體感。

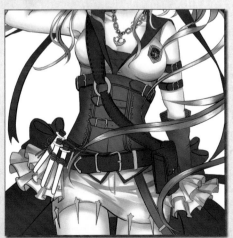

建立〔普通〕圖層，利用淡紫和淡藍色調整反射光，並進一步加上較深的陰影。

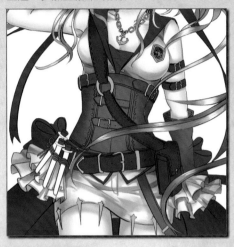

使用的顏色

衣服的陰影1（色彩增值）　　　　R212/G196/B189
衣服的陰影2（色彩增值）　　　　R135/G111/B107

其他部分基本上也要以相同的步驟進行上色。

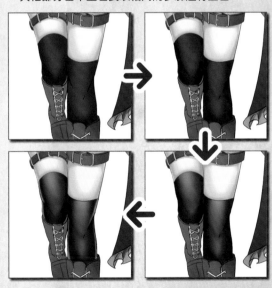

黑色等較暗的色彩要使用噴槍的〔柔軟〕，在〔加亮顏色（發光）〕圖層置入光亮，藉此表現出立體感。

廣域部分的色彩表現

這次是背景面積居多的插畫，所以為了讓人物與背景調和在一起，面積較廣的部分要利用〔透明水彩〕或〔濃水彩〕，積極使用較粗的點觸畫法。

因為是紅色的裙子，所以要利用〔普通〕或〔色彩增值〕的圖層來添加偏紅的黃色或橘色。總之，因為打算增加色彩的數量，所以就要重疊上較多的色彩。

新增〔加亮顏色（發光）〕圖層，使用噴槍的〔柔軟〕增加明亮度。

從其上方透過〔普通〕圖層，再次使用〔透明水彩〕、〔濃水彩〕進行調整。白色線條也要稍加調整。

最後，透過〔覆蓋〕圖層使用噴槍的〔柔軟〕，在左側加上淡黃色，在右側加上紫色系的色彩，展現出色彩的差異。

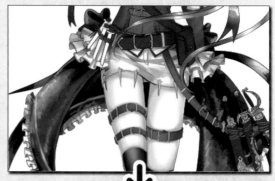

小配件的質感

皮帶

進行皮帶的上色。因為希望製作出不同於衣服的質感差異，所以要在底稿圖層的上方，進行〔色彩增值〕圖層的剪裁，並利用裝飾工具的〔雲紗〕填滿整體，調降圖層的不透明度，使質感更顯協調。

製作出素材的質感後，其他的部位也要添加陰影和光亮。

CLIP STUDIO PAINT的裝飾工具中有各種預設的素材，繪製插畫不妨嘗試套用看看，效果還挺有趣的。

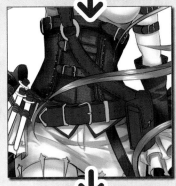

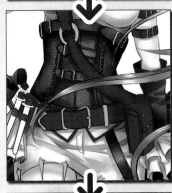

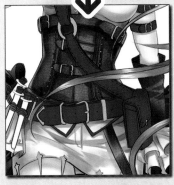

同樣地，茶褐色的皮帶也要利用裝飾工具賦予質
感，進行上色。

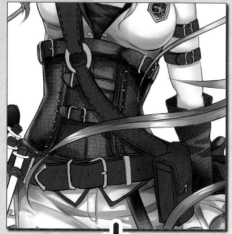

皮帶強烈彎曲的地方，要建立〔加亮顏色（發光）〕圖
層，透過將筆刷尺寸設定較大的噴槍的〔柔軟〕來加上
些許明亮度後，再縮小筆刷尺寸，加上明顯的亮光。

金屬

接著，一邊注意光澤，一邊進行金屬部分的上色。金屬要在〔色彩增值〕圖層利用噴槍〔較強〕賦予色調濃的陰影，並在其上方建立〔加亮顏色（發光）〕圖層，利用噴槍〔較強〕塗上亮光。為避免塗上明暗後會產生不協調感，要進行圖層不透明度的調整。

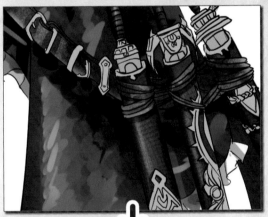

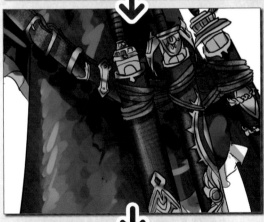

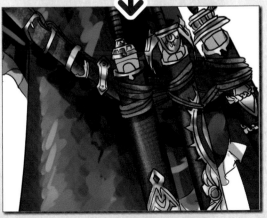

試管

試管的上色要注意裝在玻璃中的液體表現。首先，利用〔G筆〕和〔透明水彩〕在〔普通〕圖層畫出液體部分和陰影。

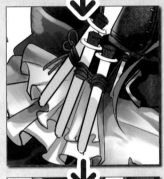

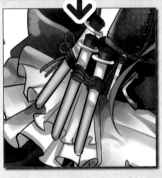

接著，利用噴槍〔柔軟〕在〔加亮顏色（發光）〕圖層畫出亮光。還要利用〔G筆〕畫出氣泡。

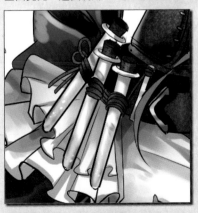

色彩調整

空氣感的表現

這樣一來，人物的上色便大致完成了，但是在進入背景作業前，還要進行色彩的調整。

檢視整體的協調，調整色彩和對比之後，在上色的圖層資料夾上剪裁不透明度50%左右的〔普通〕圖層，並使用噴槍〔柔軟〕加上部分色彩，營造出空氣感。

就這次的情況來說，彎折的右腳腳尖比其他部分更遠，所以要添加較強烈的水藍色。

圖層結構如左圖般。

改變線稿的色彩

接著，為了讓線稿和上色調和在一起，改變線稿的色彩。

在線稿的圖層上方剪裁〔普通〕圖層，一邊用吸管摘取各部位的陰影色彩，一邊利用噴槍〔柔軟〕進行上色。

檢視整體的情況，一邊使部分部位擁有較明亮的色彩，一邊試著改變各種不同的色彩。

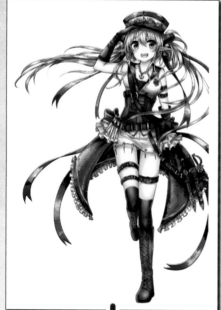

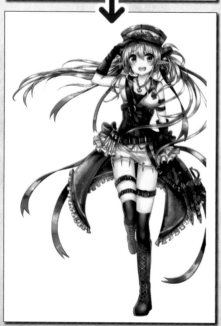

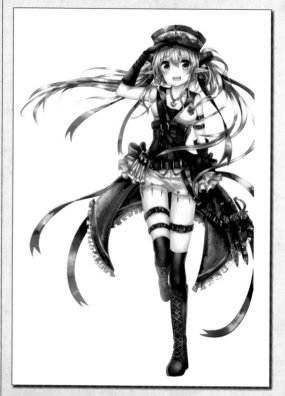

這樣一來，人物的上色便完成了。

Step 03

背景

進行背景部分的上色。
一邊注意質感、繪製狀態和色調，一邊進行作業。

 用灰色裝飾畫畫法描繪

背景部分將採用先以灰色系的色彩製作出明暗後，再進行上色的「灰色裝飾畫畫法（Grisaille）」。

用灰色裝飾畫畫法的優點除了上色比較容易，能夠在短時間內完成之外，由於一開始就已經利用灰色系的色彩製作出明暗，因此明暗不會受到色彩的影響，具有更容易製作出強弱及立體感的優點。

按各組件區分圖層

首先是作業的事前準備，將背景依照各組件區分圖層進行打底上色。在畫稿階段中已經畫出概略的輪廓了。而在這個階段中，為了讓作業能夠容易了解，進行色彩的區分。

這次採用了這樣的圖層結構。

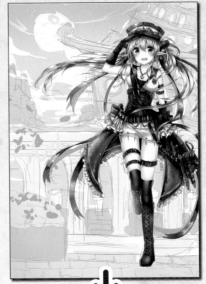

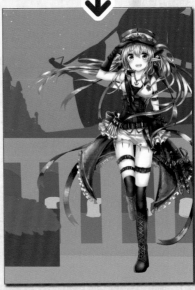

花圃

首先，從近側的花圃開始進行上色。僅利用灰色系的色彩賦予明暗。

直接利用〔G筆〕、〔濃水彩〕、〔透明水彩〕，在已打底上色的圖層上精細描繪植物。

為了讓花圃更像植物，繪製時要同時注意樹葉一片片重疊的情況。樹葉重疊的狀態可以參考實際的照片。另外，只要在部分位置加上葉脈，就能夠更有樹葉的模樣。

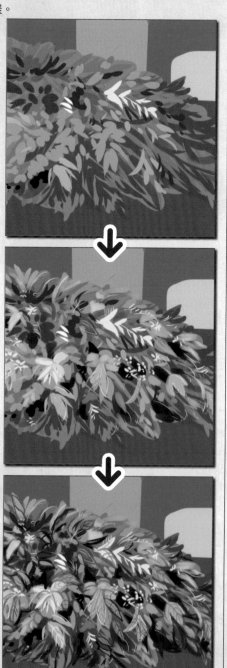

花圃的部分利用噴槍的〔柔軟〕，以觸點的方式在花圃部分重疊筆觸。

欄杆

　　為了配合這次的插畫，這裡採用了老舊石頭打造而成的欄杆，而非近代化的欄杆。

　　由於我的目標是古老建築物和幻想式天空結合而成的奇幻插畫，因此不光是欄杆，背景中的所有一切，都要盡可能畫出古老的感覺。

　　為石頭打造的欄杆賦予明暗。為了製作出石頭的質感，這裡使用噴槍的〔湮水噴霧〕填滿整體。〔湮水噴霧〕可以簡單製作出斑紋，是相當方便的工具。

　　利用從上方剪裁的〔色彩增值〕圖層添加陰影，展現出遠近感。欄杆的花紋則使用自行製作的裝飾工具。

Column

自行製作裝飾工具

在此介紹CLIP STUDIO PAINT中，自行製作裝飾工具的方法。雖然也可以使用其他人製作的免費素材，但是，如果連素材也可以自行製作，就能更添插畫的原創性。

①製作新的圖像

開啟新的畫布，使用蘸水筆或圖形工具畫出圖像。只要使用左右翻轉、裁剪、貼上等功能，就能製作出更具幾何學風格的圖像。盡量使用黑色和透明度來表現圖像，比較能夠隨性使用。

②素材的登記

選擇選單的〔編輯〕→〔將圖像登記為素材〕，勾選〔作為筆刷前端形狀使用〕，並且把素材儲存位置設定在自己容易管理的位置後，點擊〔OK〕。

③輔助工具的複製

在裝飾工具的輔助工具面板選擇任意的輔助工具，並點擊位於右下方的圖示，建立複製的輔助工具。

名稱就採用自己容易管理的名稱。

④變更筆刷前端的形狀

選擇複製的輔助工具，並點擊工具屬性面板右下的圖示，開啟〔輔助工具詳細〕面板。

選擇左欄中的〔筆刷前端〕，把前端形狀變更成自己製作的素材（點擊紅圈部分的箭頭）。欲使用多個素材時，點擊藍圈部分的圖示，就可以增加素材。

設定〔厚度〕、〔適用方向〕、〔方法〕，直到沒有不協調感即可。

試著改變筆刷尺寸或是透過保護不透明度改變顏色……做出各種不同的嘗試吧！

石頭路

石頭路的地面採用與欄杆相同的步驟，利用〔渲水噴霧〕賦予花紋後，再塗上明暗。

一邊注意每個石塊的厚度，一邊塗上陰影。

繫船柱

繫船柱（固定船隻的柱子）也要賦予明暗。

海面

　　海面利用〔濃水彩〕繪製，先概略塗上陰影之後，再利用明亮的灰色精細描繪出光反射的明亮部分。

　　波浪的陰影畫法比較特別，亦可以參考飽和度調降的彩色照片。

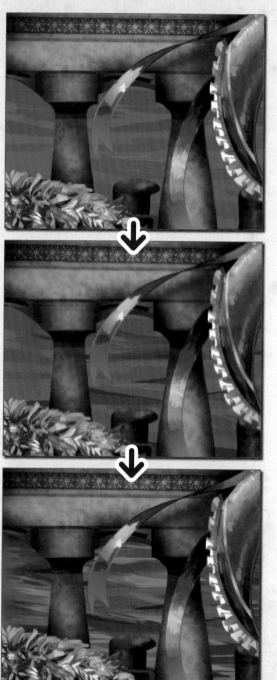

遠處的建築物 ｜ 船

將建物視為立方體的集合體來掌握，描繪遠處的建築物。

用〔G筆〕畫出形狀之後，利用噴槍〔柔軟〕等工具，在剪裁的〔色彩增值〕圖層上畫出整體的陰影。

在進行繪製的途中，有時會發現建築物有點傾斜、窗戶的形狀不太恰當，所以要進行多次的修正和調整。

用〔G筆〕工具、〔濃水彩〕工具，為船賦予明暗。因為是木製的船，所以要用較細的線條描繪木紋。

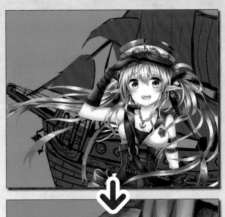

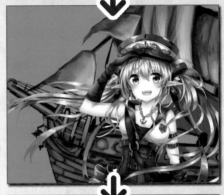

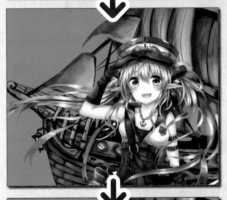

一邊參考歐洲的港灣城市等影像，一邊繪製出城堡和房屋密集的港灣城市之遠景。

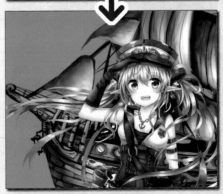

船是以海盜船作為範本。

天空

這次希望在天空營造出迫力感，所以要一邊留意雲的厚度一邊描繪。

利用〔濃水彩〕對天空賦予明暗。

這樣一來，用灰色系色彩賦予的明暗便完成了。

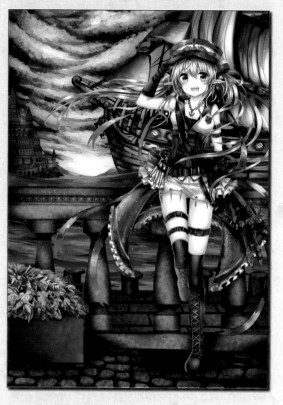

一邊注意視覺的〔動向〕，一邊精細描繪出雲層。

 上色

色彩的選擇

明暗和形狀全都是用灰色描繪,所以上色就從其上方選擇色彩來進行著色的工程。

在各組件的圖層上方剪裁〔覆蓋〕圖層,並利用噴槍〔柔軟〕添加色彩。

此時,例如樹葉就用綠色、黃綠、青綠之類的多種色彩。

其他的部分也要一邊檢視上色後的狀況,一邊添加多種色彩。

天空部分我打算製作成混合了紫色、紅色、藍色等色彩的夕陽。不過,夕陽還是有各種不同色彩的夕陽,所以可以多參考一些夕陽的照片,幫助自己找到上色的靈感。

海會倒映出夕陽的色彩,所以也要採用與天空相同的色彩。地平線附近等較遠的背景部分,會因空氣層的不同而使色彩變淡,所以要使用白色或水藍色、淡紫色等色彩進行上色。

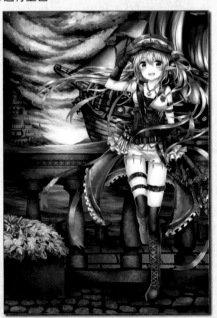

為了表現出奇幻式的色調,關鍵就在於使用各種不同的色彩。只要不侷限於〔海是藍色〕、〔天空是橘色〕的刻板印象,以冒險的心態去嘗試挑戰各種色彩的組合,或許就可以找到自己所喜歡的色彩組合。

利用〔加亮顏色(發光)〕圖層等來調整光的增減。

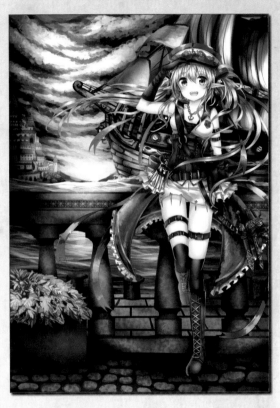

為了展現出更好的質感，在某些部分添加紋理。

這次在欄杆和花圃、船帆的部分添加了紋理，不過，可能要仔細看才能看出不同。

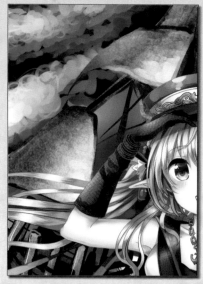

這是截至目前的整體影像。

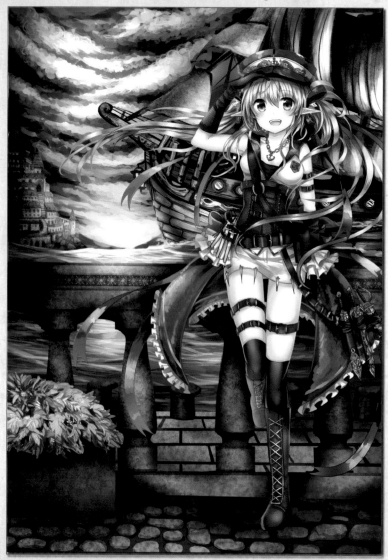

細部的調整

月亮

背景已經大致完成了，接下來就要進行細部的調整。首先，在天空加上月亮。

先利用較暗的色彩填滿月亮的概略位置，再利用〔加亮顏色（發光）〕圖層重疊上月亮的照片，並進一步調整不透明度。

再建立1個〔加亮顏色（發光）〕圖層，利用噴槍的〔柔軟〕加亮月亮的周圍，並利用〔G筆〕畫出星星。

作業時，要頻繁地調降畫面的顯示倍率，一邊檢視整體，一邊進行調整。

細部的修正

調整細部。

調整形狀的時候，就在〔普通〕圖層使用〔G筆〕、〔透明水彩〕、〔濃水彩〕；調整對比的時候，就在〔色彩增值〕圖層或〔加亮顏色（發光）〕圖層，使用噴槍〔柔軟〕。

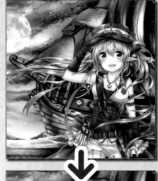

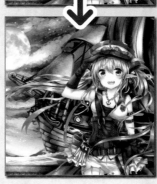

利用〔普通〕圖層，在各處添加較淡的水藍色，藉此營造出空氣感。

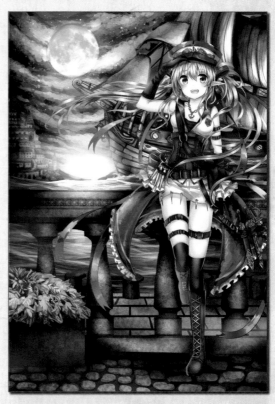

Step 04

加工和完稿

調和人物和背景、增加耀眼感，完成插畫。

 加工

調和整體

調和背景和人物，調整整體的色調。

以剪裁方式，在人物上色的圖層資料夾上方建立新的〔色彩增值〕圖層，讓與背景色彩調和的色彩重疊整體。

這次的背景是以黃昏的橙色為主，所以就重疊上橙色。

臉部和亮光強烈照射處，則要利用〔柔軟橡皮擦〕抹除，藉此恢復明亮度。

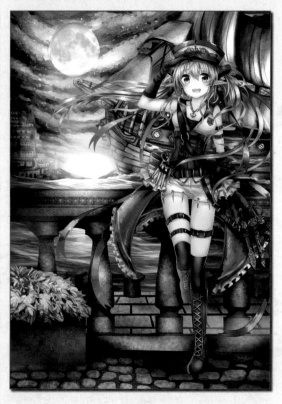

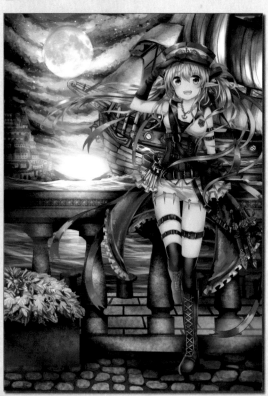

在此先將影像合併，並把合併圖層複製到最上方。

選擇〔編輯〕→〔色調補償〕→〔色調曲線〕，在複製的圖層上套用如下圖般的Ｓ字形曲線。

此時若想要保留圖層結構，最好先暫時另存新檔，或是合併複製後，再取消合併，恢復至合併前的狀態。同時也可以利用選單的〔圖層〕→〔組合顯示圖層的複製〕。

利用選單的〔濾鏡〕→〔模糊〕→〔高斯模糊〕，加上些許模糊。

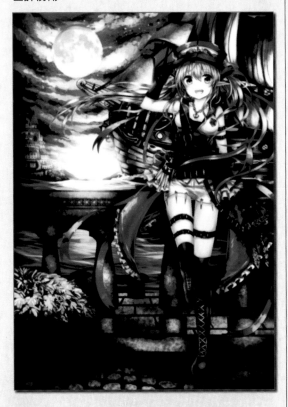

把混合模式變更成〔覆蓋〕後，調整不透明度。

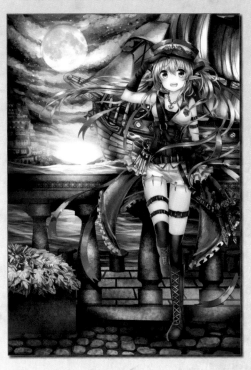

進一步在上方建立〔覆蓋〕圖層，並在整體添加紅色或紫色等色彩後，加工就完成了。

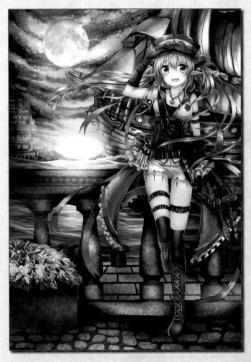

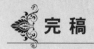
色彩的變更

利用色調補償把眼睛的顏色變更成綠色。

修正

差點忘了,還要在欄杆增加常春藤,以及讓花瓣在天空中飛舞。

利用〔G筆〕在新圖層畫出常春藤的形狀後,在鎖定不透明度的情況下賦予陰影,之後在其上方剪裁〔濾色〕圖層,並畫出明亮的部分。

花圍的花和花瓣也同樣地繪製形狀後,依序賦予陰影及描繪明亮部分。

光的效果

新增〔加亮顏色（發光）〕圖層，在希望進一步加亮的部分加上更鮮明的明亮度，同時讓輪廓線更加明顯。

為了製造出閃閃發亮的效果，要建立〔加亮顏色（發光）〕圖層，並利用〔G筆〕直接畫出光的粒子和流星。

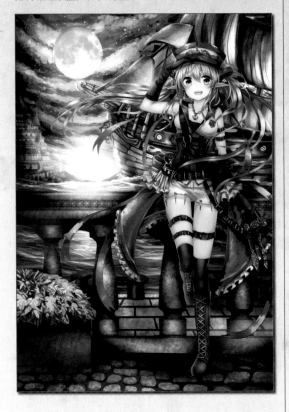

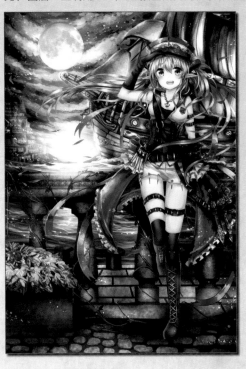

為了使人物特別顯著，在〔加亮顏色（發光）〕圖層上，利用噴槍〔柔軟〕描繪人物的輪廓，調整不透明度。

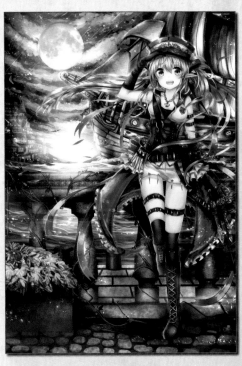

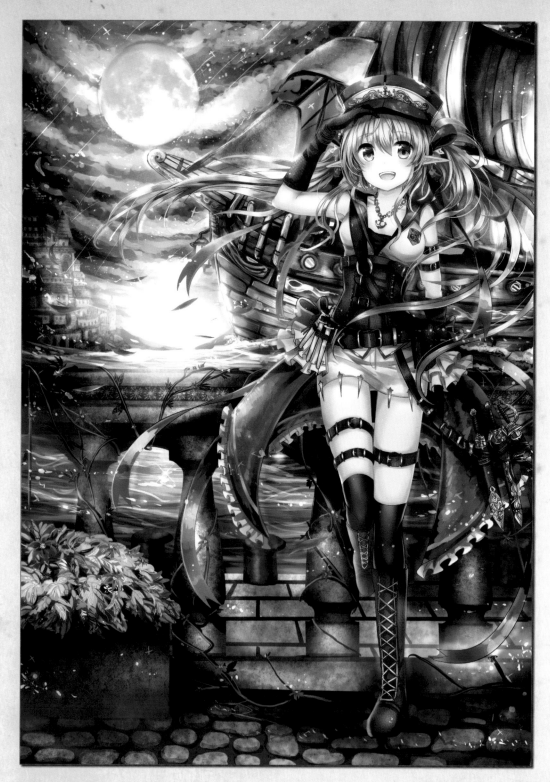

完成

最後再追加一些頭髮，就大功告成了。

　　如果上述講解內容能供大家作為參考，那就太令人
開心了。

表現世界觀
的風景

Author：FUYUMIKAN

Overview
表現世界觀的風景

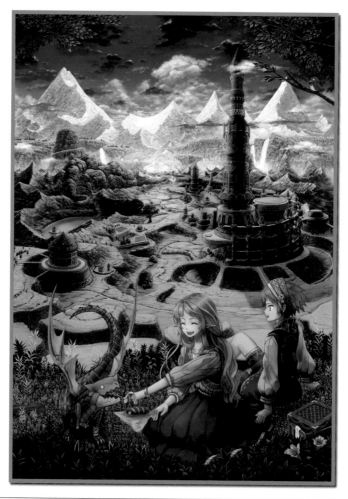

一邊擴展世界一邊描繪的細緻風景插畫

本章節中將介紹表現奇幻世界觀之細緻風景插畫的繪製。範例插畫是與自然調和的建築物、廣大的景色，以及幼龍得到女孩的幫助治療傷勢，讓自己可以飛到另一端，那種溫暖、澄靜的奇幻世界觀。

本章節要為大家介紹，不使用紋理效果等，以筆刷描繪製作細緻風景的步驟。基本上是以所謂的厚塗方式進行繪製，而在細膩描繪風景、背景的另一方面，人物則盡可能採用了簡單的畫法，藉此製作出似乎隨時整裝待發的感覺。

這張插畫是依照製作縮圖的草稿圖→筆刷的事前準備→單色的底稿製作→人物的上色→背景的上色→完稿這樣的步驟進行作業。

上色採用所謂的「灰色裝飾畫畫法」，就是把色彩塗在以單色賦予陰影的底稿上的手法。在這同時，也將進一步介紹預設空氣感的底稿上色法、在底稿上有效上色的方法、使用圖層效果營造出空氣及明暗的方法等內容。此外，也會介紹讓插畫製作更加順利的筆刷製作方法等。

特別在最費時的單色底稿製作中，如果大家在閱讀的同時，可以一邊享受世界逐一擴展開來的樂趣，那就是我最大的榮幸。

繪 製 流 程

Step 01
草稿方案
➡p092

Step 02
底稿的製作
➡p095

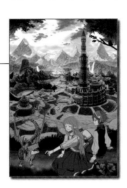

Step 03
人物
➡p103

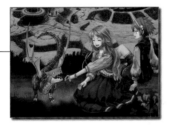

Step 04
背景的上色
➡p107

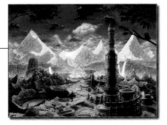

Step 05
完稿
➡p113

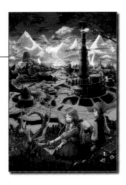

〈畫家介紹〉

FUYUMIKAN
ふゆみかん

大家好！我是FUYUMIKAN。
我非常地喜歡橘色，甚至連走路的時候，
都會用目光找尋有沒有橘色的東西。
那個時候，我會把玩各種不同的東西，
我會用觸覺、嗅覺、聽覺去觀察，
並把它運用在插畫製作上。
橘色給我朝氣、溫暖、幸福的感覺。

我覺得奇幻總是在日常中不斷出現。
就算是平常可見的景色，
只要稍微改變一下視線，
就可以看到世界的不同，
感受到奇幻、特別的風景。

宛如針孔般的細膩度
是我繪製插畫的目標，
但是現在我還是沒辦法表現出
心目中理想的題材和世界觀，
所以我還得不斷地精進才行。
這次也能畫橘色頭髮的女孩子，
真的讓我很開心。
如果這次的解說能帶給大家幫助，
那就更幸福了。

〈作畫資歷〉
6年。

〈個人網站〉
URL：http://nagi.tuzikaze.com
Twitter：@fuyu_mikan
pixivID：13395

〈製作環境〉
使用軟體：Photoshop CS4
OS：Windows 7
記憶體：12GB
螢幕：SAMSUNG SyncMaster B2330（2台）
手寫板：Wacom intuos4 PTK-840
其他：橘色的小東西、備份用外接硬碟

Step 01

草稿方案

以手繪方式製作縮圖尺寸的草稿方案，
檢討題材等內容，再預先準備好筆刷等工具。
在此解說我個人的靈感來源，
以及製作時的思考方式。

把靈感畫在速寫本上

縮圖尺寸的草稿方案

在利用數位環境開始繪製插畫之前，我會把插畫的構圖草稿畫在速寫本上。如果一開始就只畫1張草稿，就沒辦法與自己心目中的構圖實際比較，所以在這個階段中，我會盡可能製作較多的縮圖草稿。

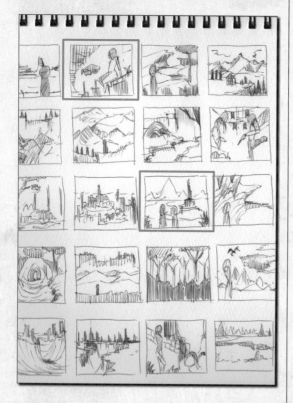

由於草稿是縮圖尺寸，因此不需要畫得太深入。如果用原子筆等無法修正的畫材來描繪，就可以斷然地畫出。這種製作方法的最大優點，就是可以把無限的創意儲存下來。在製作過程中再次確認草稿時，這種尺寸的草稿能夠產生眺望般的感覺，所以可以經常藉由縮圖確認整體的形象。

除此之外，由於畫得相當粗略，
因此時間久了之後，
有時甚至會產生連本人也不瞭解的形象，
這一點還挺有趣的。
就像仰望天空時，
雲朵每次看起來都有著不同形狀那樣，
草稿方案會憑著想像而更加有趣，
同時也能夠創造出全新的靈感。

我從草稿方案中選出3張當作候補（橘色框起的構圖），這次打算以第1張中央的形象來做成插圖。

從這張縮圖來看，這次必須具備的元素是山、建築物、草原、草、天空和人物。

Column

提高作業效率的筆刷研究

在開始繪製插畫之前,先想一下可以減少作業步驟的筆刷。這次是以自然圖形居多,所以只要按照各種圖形進行筆刷圖樣化,就可以讓作業更加順利。

利用墨汁,把岩石和草、雲等畫在塗鴉本上,以作為筆刷圖樣的素材。雖然水彩也是不錯的道具,但是墨汁的黑色延展性比水彩好,掃描後的加工也會比較容易,所以才會選擇墨汁。

在此示範把單一影像製作成岩石用平筆筆刷的方法。繪製岩石以外的各種圖形時,如果預先製作好平筆筆刷,就可以讓作業更加便利。

①首先,掃描塗鴉本,只裁剪下需要的部分。

②使用 Photoshop 的〔曲線〕,如下列般讓白色的部分更白、黑色的部分更黑。藉由這個作業,讓筆刷的形狀更清晰。

③利用選單的〔圖層〕→〔圖層背景〕,把影像圖層化,並且切換成〔色版〕面板,把〔RGB〕拖放到〔載入色版為選取範圍〕圖示。

④影像完美挖空了。

⑤利用〔編輯〕→〔定義筆刷預設集〕,把影像登錄成筆刷。因為預設設定沒辦法使用筆刷,所以要利用筆刷預設集變更〔間距〕或〔筆刷動態〕等的數值,把尺寸設定成較容易使用的大小,然後再從〔定義筆刷預設集〕進行登錄。

上面是預設設定的;下面是變更設定後的筆刷筆觸。

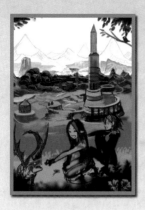

Step 02

底稿的製作

繪製人物站立的風景、背景的基礎。
在此以灰色裝飾畫畫法的灰階繪圖為中心，
為大家解說逐一堆疊插畫舞台的構思法，
以及細膩描繪的作業工程。

 第 1 階 段 的 草 稿

從地平線產生的形狀

　根據Step1所選出的縮圖，一點一滴地擴大影像的
形象。用黑色填滿畫布後，參考縮圖的形象，用白色
設定地平線的高度。然後以旭日升起，世界的輪廓逐
漸浮現的形象進行作業。

描繪地平面

　使用白色的色彩，利用宛如雕刻黑色畫布般的感覺
進行作業。在這個階段中還是草稿，所以不用畫得太
過仔細。只要製作出概略的明暗和形狀即可。

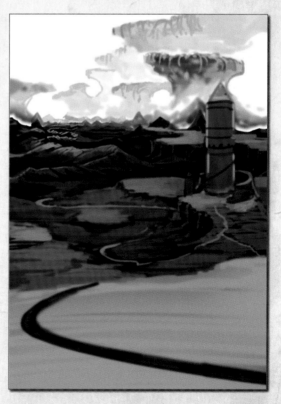

　如果採用白色的畫布，就會產生想使用細筆刷的心
理，之所以採用黑色的畫布，就是基於這樣的理由。
另一個理由則是在強調物品輪廓時，如果用白色一邊
淡化一邊描繪周邊，就能夠在營造出空氣感的同時，
畫出物體的輪廓。

在想畫的內容逐漸清晰的階段，使用〔任意變形〕工具斷然地把前面畫好的草稿縮小，然後再持續繪製周邊及近側的影像。

重複3～10次這樣的繪製步驟，直到自己滿意為止。也就是說，最先畫好的部分會成為最遠的風景。這樣一來，地平面的前端就會自然地浮現出來。

反覆縮小的作業，覺得「好！接下來就讓人物登場吧！」的時候，就建立新的圖層，讓人物登上舞台。這樣一來，第一階段的草稿便完成了。

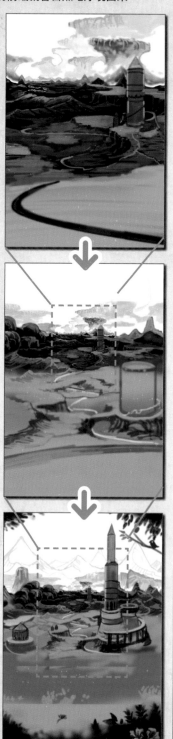

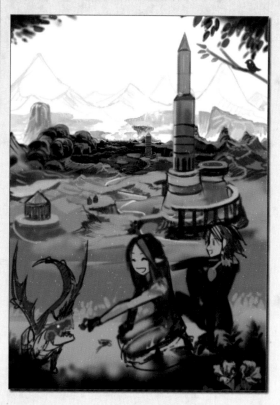

第 2 階段的草稿

地形的刻劃

接下來，要進一步精細描繪第1階段的草稿。從模糊草稿輪廓的上方，藉由使用明亮的色彩將地形細節刻劃出來的形象，進行描繪。

就我個人的繪畫方式來說，接下來是最耗費時間的作業。如果描繪得越細膩，就能夠展現出大地的穩重和厚度，所以不要偷工減料，要全力精細描繪。

首先是刻劃最易描繪距離的岩石表面，從該處往周圍擴展，逐步繪製成形。

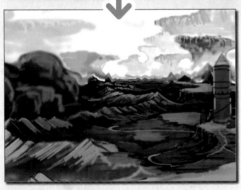

基本上只有使用平筆筆刷進行作業，但是，如果持續使用平筆，會讓插畫顯得過於平坦。因此，有時要適當利用噴槍筆使影像模糊。

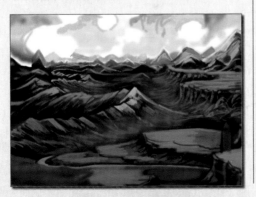

基本上，要把岩石表面當成「面」，以宛如雕刻般的方式進行描繪。

位在遠處的岩石表面則要根據空氣遠近法，利用比近側更明亮的色彩營造出氛圍。

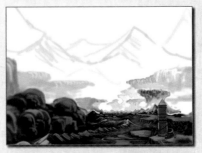

用自訂筆刷繪製出底稿後，雕塑出岩石的概略形狀。

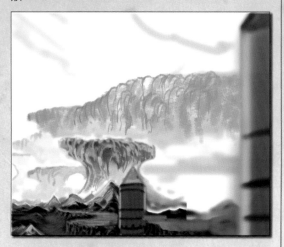

精細描繪之前，先加上霧氣，調整岩石和前方之間的距離感。

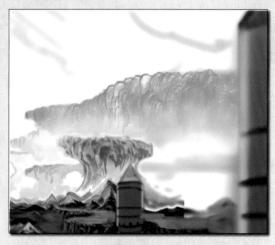

這次要用白色展現出岩石的形狀。想要展現出重量感的部分用黑色；想要展現出空氣感的部分就用白色。靈活運用這樣的感覺進行繪製。

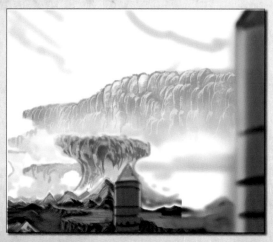

透過相同的步驟讓遠方的風景成形。

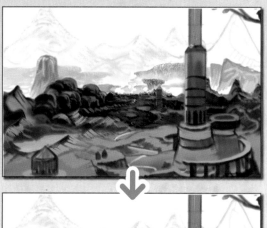

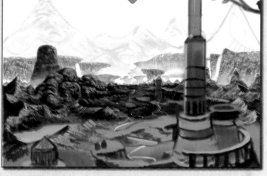

接下來，稍微近側的部分也要用相同的步驟製作草稿。從這裡起要以「如果自己可以到這種地方冒險，肯定會非常興奮！」般的感覺畫出相關的圖形。

另外，因為影響到畫面的關係，所以就把人物的位置往下方稍微挪移了一些。

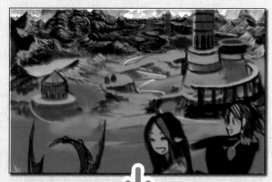

影像逐漸成形之後，利用套索工具圈選影像後裁切，先把圖層分開。

也稍微畫上一點雲朵。由於雲朵的多寡也會影響到地面的密度，因此這裡僅止於簡單地描繪即可。

建築物

接著，進行建築物的細部描繪。

畫這種全景立體畫般的風景時，不要太過在意遠近透視，只要注意與地面之間接觸的角度即可。另外，最重要的是不要使用橢圓工具，而要採用手繪的方式。一旦使用工具，往往會產生「過度工整」、「僵硬」的印象，會使該部分更顯突兀。

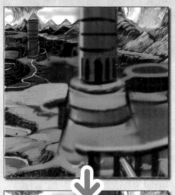

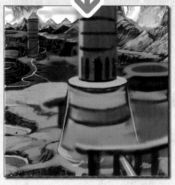

繪製圓形建築物的時候，對稱是最美麗的，所以要採用左右對稱的方式，只畫單邊就行了。雖說就算不是左右對稱也沒有關係，但是，當插畫的主體是圓形建築物的時候，左右對稱比較能給人「舒服」的感覺，所以就採用這樣的方式。

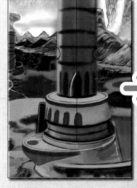

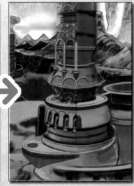

接下來就要開始正式地繪製民宅、農田、毀壞的牆和道路。打造出這個世界的人們容易居住或想要冒險的環境。當我在描繪時，這裡是讓我覺得最快樂的工程。

最後再進行複製、翻轉。

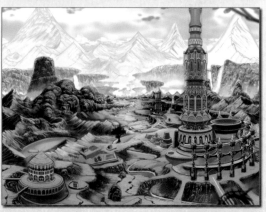

岩石表面

我畫的插畫特別要求細膩的感覺,所以我會在這個階段決定好密度的指標。描繪自然風景的時候,如果以岩石為標準,整體的形象就容易更加鮮明,所以在這裡要做出某種程度的繪製。

陸續繪製岩石表面。接下來是特別耗費時間的作業。平常繪畫的時候,我也會利用其他作業的休息空檔繪製岩石。

岩石表面基本上要當作「面」來處置,就像是刨掉該表面那樣進行繪製。

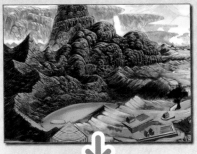

遠側看得見的山也是採用相同的方式來繪製,但是要注意白和黑所營造的空氣遠近法。雖然用偏黑色的色彩繪製近側,能夠營造出深度,但是,具有岩石等重量的圖案則要毅然地在部分地方置入偏暗的色彩,這樣才能呈現出重量感。

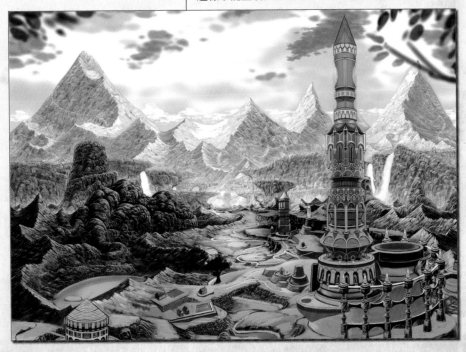

近景

近側部分要繪製草地、岩石表面和道路等。道路要和周圍的建築物及場所相連接，藉此使畫面整體結合在一起。

繪製近側、近景的草。這裡在完稿時會利用圖層混合模式〔顏色〕塗上色彩，所以為了展現出深度，要以這樣的輪廓做好繪製。

基於與近側的草相同的理由，上方的樹葉也是只要畫出輪廓就好。

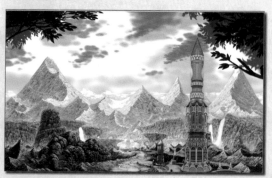

最後，檢視整體的密度，重新檢視協調性不佳的部分或建築物。在風景中畫上幾株小樹，藉此營造出更自然的感覺。這種畫法的最大優點是，遺漏部分很多時，可以用單色調進行修正，遺漏部分不多時，則可以在完稿的時候直接修正，相當地靈活。

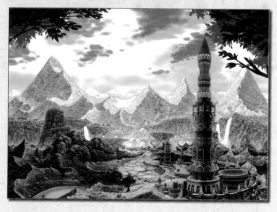

最後，利用簡易的厚塗方式畫上人物。這樣一來，底稿就完成了。

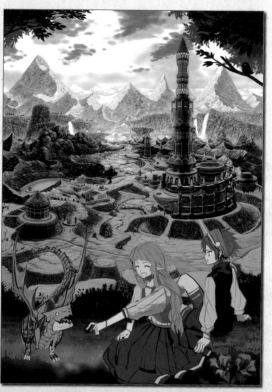

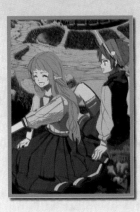

Step 03

人物

世界觀、背景確定之後,就讓人物登場吧!
人物的視覺感官是插畫的靈魂,
在此將介紹不同於背景,凸顯人物的畫法。

人物的厚塗

開始描繪

就算有點模糊,但其實一開始還是得先想好該怎麼畫。人物要用正統的色彩進行填色。

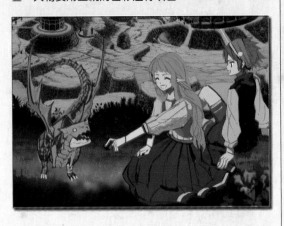

臉部

繪製人物的臉部。在此,先透過噴槍筆展現肌膚的陰影和柔和的感覺。藉由肌膚的明亮化使氣色良好,想像健康的感覺來描繪之。

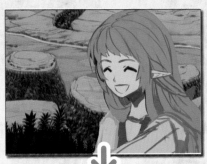

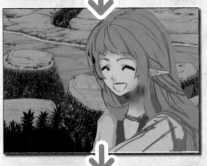

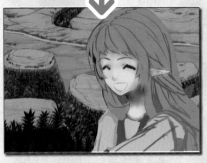

Column
背景和人物的分別上色

就個人的繪圖喜好來說,風景方面偏好宛如針孔般的細膩畫風;而人物的繪製則喜歡厚塗的方式且盡可能刪減色彩資訊。這是因偏愛動畫而好不容易摸索出來的畫法,心想藉由將厚塗的人物直接置於細緻描繪上,或許就能夠展現出像動畫那樣栩栩如生的感覺,造就出這種風格。這種畫風還有許多值得鑽研的部分。

接著，利用與肌膚相同的方式，用噴槍筆在頭髮部分粗略地添置色彩。輪廓會在最後進行調整，所以先以粗略的狀態繪製，這是我個人推薦的做法。

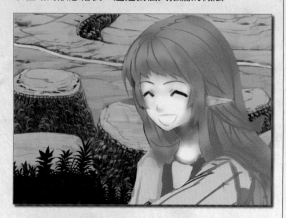

進行整體性的輪廓調整。一邊調整頭髮的形狀和身體的協調。頭髮也要描繪略淡的亮光。

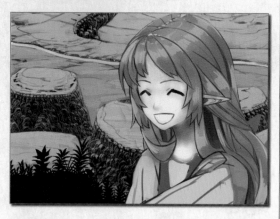

為了表現出人物的情感，肌膚要添加可以讓人聯想到情感的色彩。這裡希望做出快樂和溫暖的感覺，所以置入了暖色系的色彩。

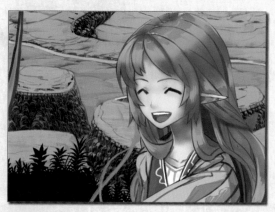

調整臉部周圍的細部。眼睛的位置有點高，破壞了年少的感覺，所以就把眼睛往下方挪移。

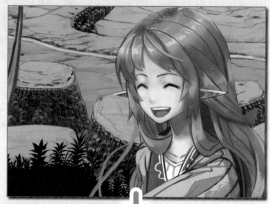

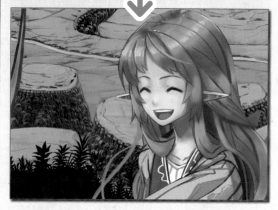

調整頭髮。隨性畫出太陽光所造成的陰影，不需要太過刻意。這也是用灰階來繪製背景的理由，如果受到背景的色彩或光的牽制，就很難展現出動畫般的風格，所以就採用這樣的感覺。

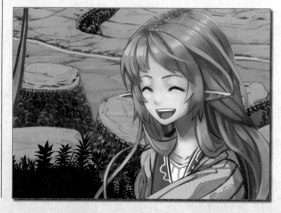

全身

服裝等裝飾要採用較鮮明的形象。這次要利用民族服裝般的氛圍，營造出人物居住在該處的感覺。

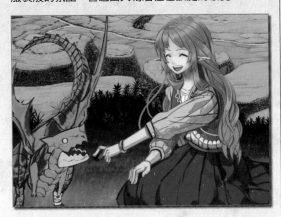

全身都用相同的方式繪製，利用噴槍筆做出質感後，調整輪廓邊緣。

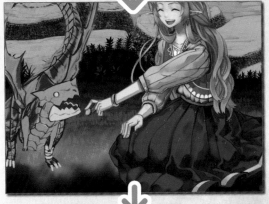

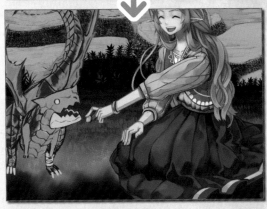

其他

右邊的人物也要用相同的方式，使形狀更為鮮明。背對姿勢的關係，如果穿著太過樸素的話，會顯得更為單調，所以要稍微增加一點裝飾。

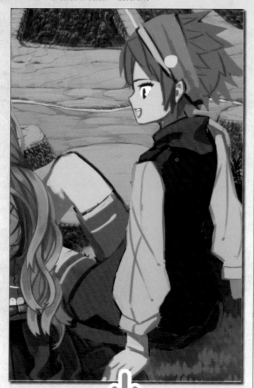

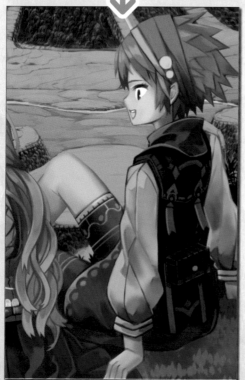

左邊的幼龍也是採用相同的畫法，鱗片不要畫得太直接，要以不著痕跡，卻又能讓人一眼就看出那是鱗片的感覺進行繪製。

相較於背景，這個部分並沒有那麼大費周章，但是在之後的完稿作業中會在人物的周圍畫上草地，因此一旦描繪太多，人物反而會被背景壓過，失去動態的感覺，所以人物的上色就先就此打住。

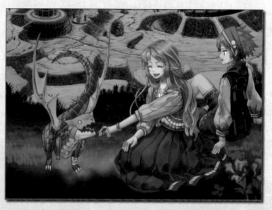

Step 04

背景的上色

在 Step02 精細描繪過的底稿上，利用圖層效果的上色方式，
採取著重空氣感的上色作業。
說明灰色裝飾畫畫法獨特的快速上色過程和構思法等。

 風 景 的 底 稿

從遠景到中景

新增圖層模式〔顏色〕的圖層進行上色。首先，以空
氣遠近法的概念，用飽和度較低的色彩，進行大地最
遠側的上色作業。後方的山脈有些許白雪殘留，感覺
有冷空氣飄浮，所以要使用寒色系的藍色。

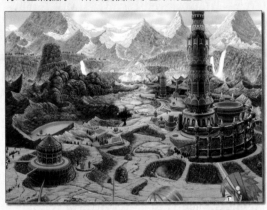

中景周圍有草地、岩石以及建築物，但由於草地的
面積比較大，所以就先覆蓋上草地的綠色。這個部分
也同樣地要選用飽和度較低的色彩。

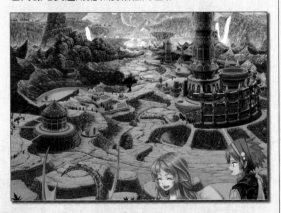

遠景的山脈

位在最遠處看得見的山脈使用較淡的青紫色。接近
無色彩的淡紫色具有冰冷的印象，接近無色彩的的淡
紫色系具有強烈冰冷的印象，因此使用它來表達出比
眼前的空氣還要冰冷的意圖。

近景的草地

近側要使用比遠側稍微較暗的色彩。在繪製底稿的
階段，預先考慮遠近，採用較深的單色調。同樣地，
上方的樹葉也要進行上色。

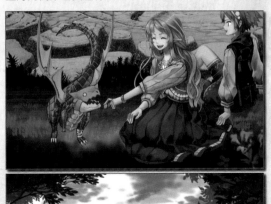

建築物和岩石表面

建築物是由石磚建造而成，所以要使用略殘留些土味的茶色。

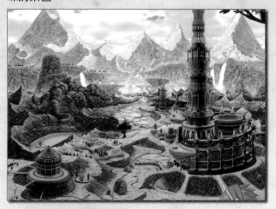

考量到建築物都是使用這片土地所採集到的石材來建造而成，所以周邊的岩石也要使用相同的色彩。透過相同色彩的使用，也能讓整體更加調和。

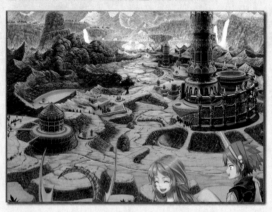

空氣感的調整

最先上色的藍色太過顯眼，給人過度寒冷的印象，因此要配合山脈空氣感的樣子來修改色調。

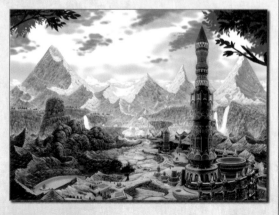

細部的上色

道路採用較明亮的膚色，讓人可以一眼看出那就是道路。

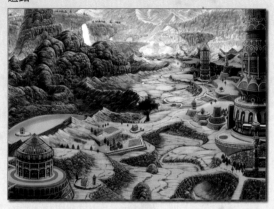

建築物的屋頂和農田也要進行上色。為了呈現出立體感，越往後方的岩石就要採用越明亮的色彩。

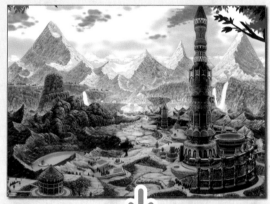

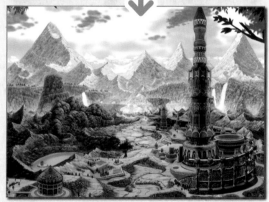

圖層名稱中如果事先連同圖層樣式一併記載，就可以一眼看出圖層所使用的圖層樣式，省去了尋找的時間，相當方便。

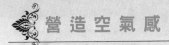

營造空氣感

賦予空氣的差異

改變近側和遠側的對比,藉此營造出構圖的深度。使用〔覆蓋〕模式的圖層,在近側套用飽和度較高的綠色(請試著比較一下後方的綠色)。

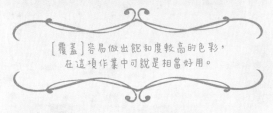

〔覆蓋〕容易做出飽和度較高的色彩,在這項作業中可說是相當好用。

光的描繪

透過光亮的新增營造各圖案的立體感。使用〔線性加亮〕模式的圖層,利用噴槍筆進行重複的上色、抹除作業。如果因為光而採用過度明亮的色彩,色彩會因圖層的線性加亮效果而偏移,所以要選擇比較暗的色彩繪製光亮。完成之後,把圖層的不透明度調降至60%。

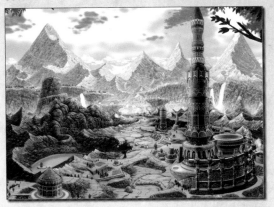

相較於前方的山脈,後方的山脈離太陽的距離比較近,所以會照射到比較強烈的光。由於後方的山脈屬於遠景,因此在根據空氣感表現高度的同時,還必須注意避免飽和度過高。如果飽和度過高,就會呈現出平面的感覺。

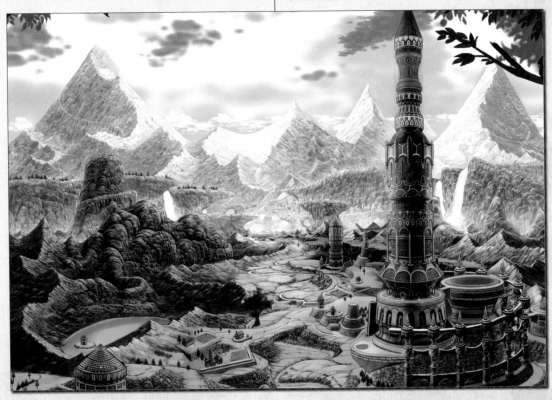

繪製天空

底稿的色彩

　　上色之前，先試著想像一下自己站在這片大地時的空氣。因為沒有車輛行駛在這片大地，所以空氣應該會相當澄淨，天空也會相當高。感覺似乎還能聽到小鳥的鳴叫聲。根據這樣的想像去思考使用的色彩，結果這次使用的是較深的藍色。

　　利用漸層方式讓天空的下半部顯得較為明亮，藉此表現出深度和空氣。

　　利用噴槍筆製作雲的形狀。因為想繪製積雨雲那樣的雲，所以一邊要從下半部逐步添加，一邊調整形狀。

　　雲就採用①以白色畫雲、②增加陰影、③模糊化的方式重複繪製。

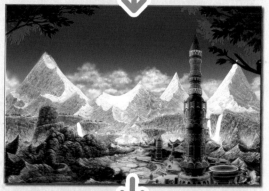

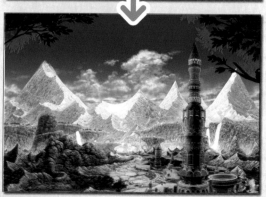

縮小筆刷尺寸，讓雲的細節更顯細膩。筆刷尺寸如果太小，就會讓邊緣變得醒目，所以要一邊縮小檢視一邊進行作業。

再次利用草稿上粗略繪製的雲，把它用在靠近近側的雲上。因為是由下往上仰望的狀態，所以會變得比較陰暗。把草稿的雲圖層設定為〔色彩增值〕，用橡皮擦抹除不需要的下半部。最後利用白色將光線照射到的雲朵上半部加上輪廓，以便做出立體感。

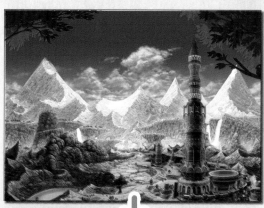

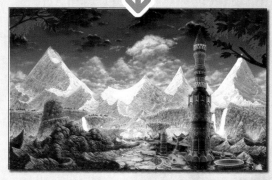

檢視協調性，再添繪些許雲朵，天空就完成了。

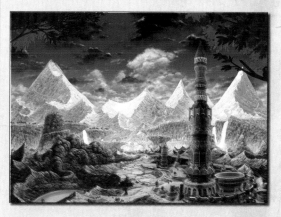

陰影

利用噴槍筆，在新增的〔色彩增值〕圖層添加黑色，製作陰影。我認為要展現出立體感，就必須做出某程度的造假，與其執著於正確的陰影，不如以外觀的印象為優先。最後，再把圖層的不透明度調降至35％。

 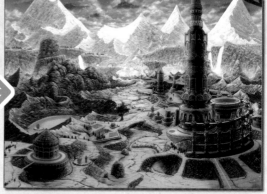

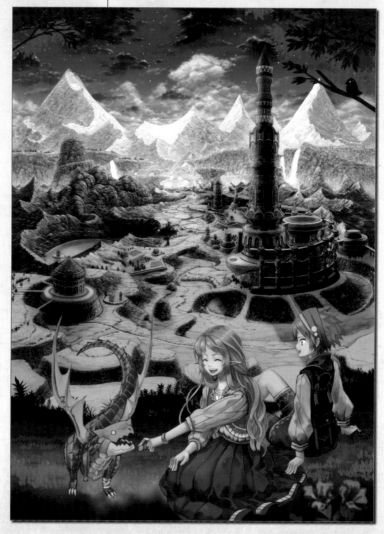

這樣一來，上色的作業便算完成了。

Step 05

完稿

最後要說明修正加工的作業。在這個步驟中，
要加上無法靠灰色裝飾畫畫法呈現出的色彩，進行最後完稿。

完 成 風 景

輪 廓 的 調 整

在灰階的底稿中，針對岩石就是岩石、建築物就是建築物的部分，特別強調了輪廓。如果維持不變，就會讓各個組件的存在過於強烈，所以要進一步調整部分組件的輪廓，使組件更加融入於風景裡。

首先，直接從上方畫出生長在遠景岩石上的草。

分別按照相同高度、深度的部分來完成繪製。

生長在大地上的樹木也要置入亮光。如果修改得太多，和地面之間的邊界就會混在一起，無法確保樹木的輪廓，所以樹木的亮光不可以太過明亮。

為了在風景中進一步展現出深度和風的流向，修正雲朵。

枝葉

使用在近景的草地和樹葉上的色彩，是不容易靠〔顏色〕圖層呈現出來的色彩，所以要從上方直接繪製，藉此提高插畫的精細度。近側使用飽和度較高的色彩，而遠側則使用飽和度較低的色彩。就光源的觀點來說，雖然這樣會呈現出與實際不符的畫面，但還是要以畫面的美觀為優先。

先試著在最近的樹枝上畫出一隻鳥，然後再來思考接下來該怎麼進行。

加以調整協調性後，這個部分就完成了。

這個部位也是底稿色彩無法做出理想色彩的部分，所以這個部分也在要完稿作業中進行修正。先試著畫出一些草，再來思考之後的動作。這次是遠側比較接近太陽，所以要賦予明暗對比，刻意表現出光亮。

畫上相同高度的草。

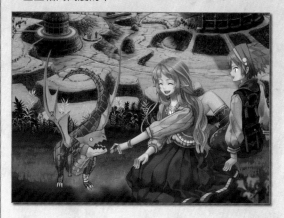

如果從近側開始畫，草重疊的部分就會很難處理，所以要由後往前描繪。雖然也可以採用不同的圖層進行繪製，但是在同1張圖層上繪製，比較能夠產生緊密且集中的效果，所以就直接進行，不刻意區分圖層。

115

感覺似乎仍稍微欠缺了立體感，所以就再增加一些圖案。這裡增加了朽木、給幼龍吃的麵包、幫幼龍處理傷勢的急救箱。因為不想讓畫面變得太過凌亂，所以只增加了可以讓人想像故事性的最基本圖案。

繪製剩下的部分，與人物等高的草藉此大致完成了。

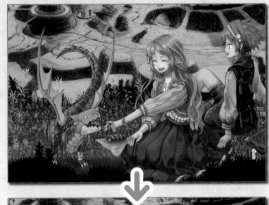

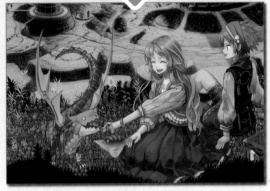

最近側的草不採用剛才的畫法，而是利用與人物相同的厚塗來加以表現。因為遠景、中景乃至近景都是採用較細膩的畫法，所以最近側就採用簡單的厚塗，藉此表現出些許失焦的感覺。

最後完稿

繪製人物坐著的草地部分，讓人物確實坐在草地上。

把近側的全部都畫上。

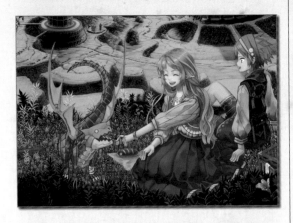

最後，畫出幾乎只剩下輪廓的草，這樣就完成了。

在幼龍站立的地面加上陰影。

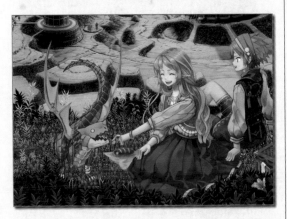

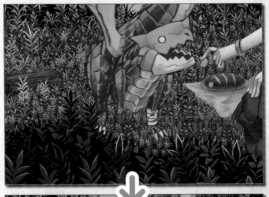

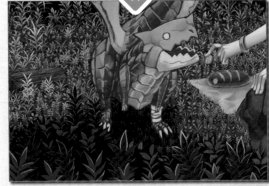

檢視草地的密度後，最後調整人物的協調度。讓幼龍的線條更加鮮明，加上陰影。

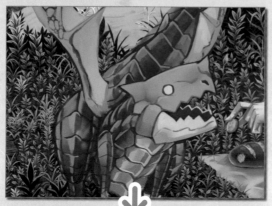

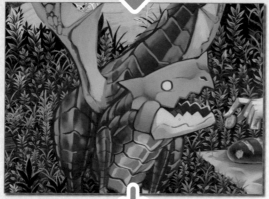

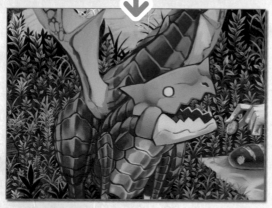

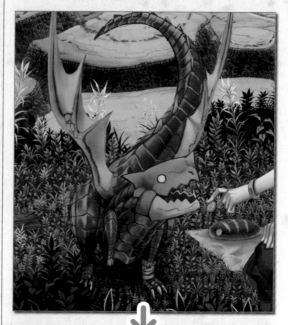

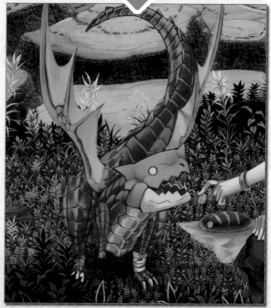

感覺人物的細膩度稍嫌不足，所以就再加上一點圖樣。如果畫得過多，反而會更顯凌亂、本末倒置，所以要隨時注意。

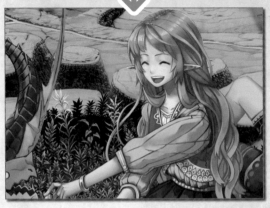

最後，加上人物的陰影。

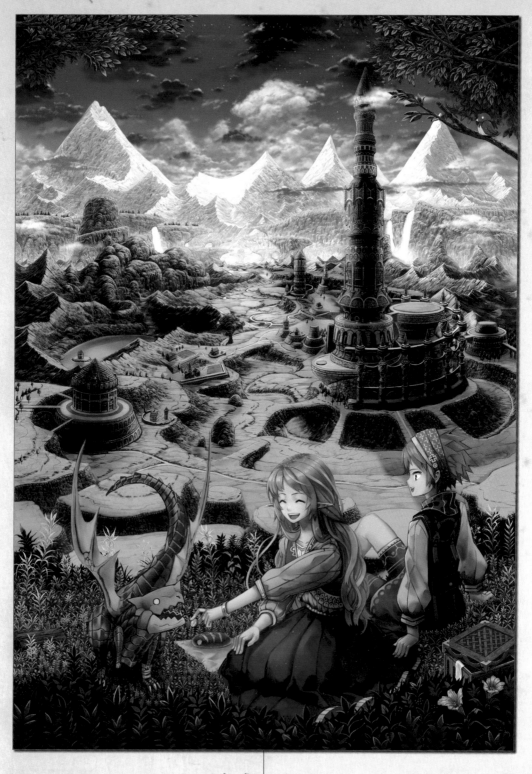

完 成

最後，再次檢視整體，補上未完成的部分後，插畫
便完成了。感謝大家的耐心閱讀！

◎本書範例檔案密碼為：PCPSS

Chapter 4

真實筆觸
的怪獸

Author：猫えモン

Overview
真實筆觸的怪獸

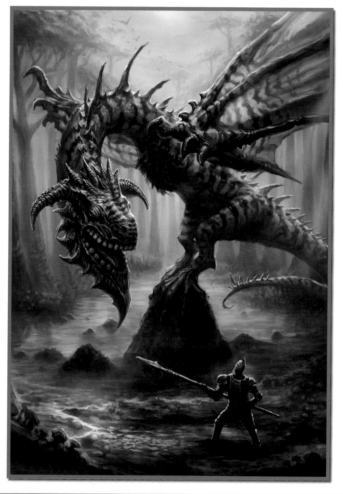

可怕怪獸所棲息的黑暗奇幻世界

本章節將解說以潛入沼地的奇妙飛龍（雙足的龍）為主題的怪獸插畫。因為主題是真實筆觸的怪獸，所以要盡可能避免鮮豔色彩的使用、降低飽和度，使整體的色調一致，專注於真實插畫的製作。怪獸的設計也要避免過度華麗。

這張插畫是透過利用灰階製作賦予明暗與立體感的草稿、使用覆蓋等特殊的圖層進行上色的方法，以完成背景和怪獸的繪製為目標。

上色方法採用所謂的厚塗，大部分都是使用筆刷進行上色，解說中準備了許多繪製經過的影像，所以就

算是不習慣這種畫法的人，也應該可以一目了然。

使用的軟體是SAI。SAI的功能本身就很單純，而在這個製作範例中，幾乎只利用1種筆刷進行繪製，所以對學習軟體感到麻煩的人來說，應該也有相當的幫助。

製作範例雖是雙足飛龍，不過描繪的技法也可以運用在其他的怪獸或怪物。每個人對奇幻世界的喜好和解釋各不相同，但是，如果本章節的解說，若可以讓想要描繪特別是有巨大怪獸存在的黑暗奇幻世界的人作為參考，那將是我最大的榮幸！

繪製流程

Step 01
草稿
➡p124

Step 02
草稿的上色
➡p129

Step 03
背景的精細描繪
➡p134

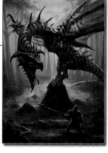

Step 04
龍的上色
➡p140

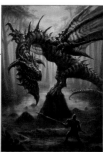

Step 05
完稿
➡p145

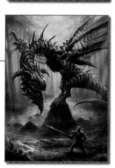

〈畫家介紹〉

猫えモン
ねこえもん

我是居住在埼玉的插畫家。
因為我老是足不出戶，
所以鄰居都懷疑我是個米蟲，
但其實我有認真工作喔！
平常我都是以怪獸插畫為主。
透過我的插畫讓更多人喜歡怪獸，
一直是我祈求、努力的目標。
最近我最熱衷的興趣是
觀賞有許多可愛女孩登場的動畫，
這是宅男的唯一療癒方法。
在插畫繪製上，
我想我仍有許多不夠成熟的地方，
還請大家以溫暖的目光給我支持。

〈作畫資歷〉
開始利用電腦認真作畫，
至今已有5年左右。

〈個人網站〉
URL：http://space.geocities.jp/hayamakouhei1006/
Twitter：@nekoemonn
pixivID：1257520

〈商業活動、同人活動〉
平常的工作都是繪製交換卡片遊戲
和智慧型手機用的插畫。
除此之外，還以「ふわふわにゃんこ」的團體名稱，
在COMITIA發行同人誌。

〈製作環境〉
使用軟體：SAI
OS：Windows 7
記憶體：4GB
手寫板：Wacom Intuos 5
其他：可利用Skype和我聊天的朋友、前輩
（只要有夥伴，就不怕插畫製作的辛苦……！）

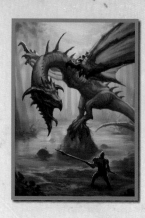

Step 01

草稿

首先，利用灰階製作上色之前的草稿。
只要在這個階段確定插畫形象，
之後的作業就可以更加順暢。

 線稿的製作

線稿

繪製草稿之前，先從思考插畫的場景開始。考量到解說的目的，這次就以受歡迎的龍作為主題。因為希望畫出比較沉穩的奇幻世界，所以背景就採用陰暗的天氣，並且以潮濕的沼地作為舞台。

決定好場景之後，進行線稿的繪製。

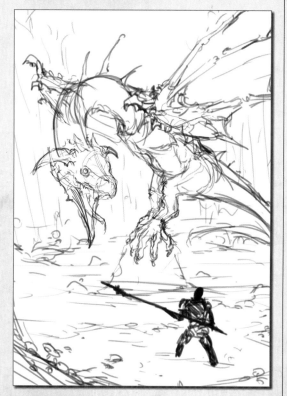

利用接近黑色的灰色在1張圖層上進行反覆的描繪、擦除，直到畫出滿意的形象為止。

關於龍的設計，現階段只有浮現出「好像有點奇妙的飛龍」這樣的形象，詳細的細節將會在之後的作業一邊思考一邊繪製。在這個階段中，能夠在設計之前確實決定好形象是最好的，然而比起暫時擱筆來思考，一邊作業一邊思考的效率會來得更好。

> 因為在後續的作業中會把色彩塗在草稿上方，
> 所以要使用「接近黑色的灰」，
> 不要使用純黑的色彩。

分割

線稿完成後，基於之後的作業考量，先按照各物件把線稿分成多張圖層。

利用Lasso工具等選取想要分割的部分後裁切，並將其貼在其他圖層，主要部分的龍比較大，所以要分成臉部、翅膀前端、身體、翅膀後方。

圖層的順序基本上是將位於眼前的東西從上方依序排列下去。

以灰階上色

打底上色

利用灰階色彩對分割的各組件進行上色後,製作輪廓。

為避免之後的上色超出範圍,
底稿的圖層要勾選 [Preserve Opacity]。

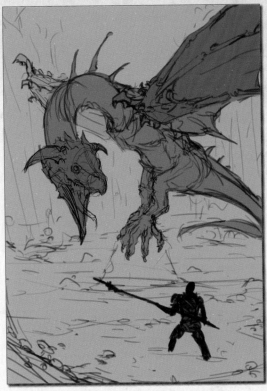

在依各組件分割的線稿圖層下方,建立新的圖層,並利用灰色進行填滿。

利用遠近法讓陰暗處看起來像是位於近側,而越靠近側的組件就用越深的灰色來上色。這裡應該可以看出人物的位置比龍更位於近側。

Column
關於筆刷的設定

本章節所使用的筆刷設定,只有把SAI預設的筆刷工具設定值稍作變更,並沒有使用複雜的紋理等項目。基本上,從頭至尾幾乎都是使用1種筆刷進行作業(不過,有時也會使用噴槍筆刷等……)。

這種筆刷可以殘留下粗糙感,同時也會留下不錯的筆跡感,我個人非常喜歡。SAI原本就是功能相當完善的軟體,就算不刻意尋找特別的筆刷紋理,或是自行製作,仍然可以製作出便利的筆刷。試著從中摸索出專屬於自己的筆刷吧!

明暗

注意光源的同時，在各組件的圖層中分別使用亮灰和暗灰，賦予概略的立體感和深度感。由於這裡是設定陰暗的天空，因此光源幾乎來自上方，不會出現清楚的陰影輪廓。

背景也要以「越近越暗」的觀點增加明暗，藉此展現出遠近感。

接著，將背景進一步繪製。

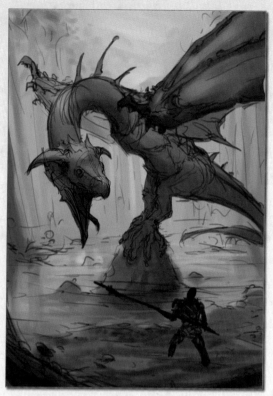

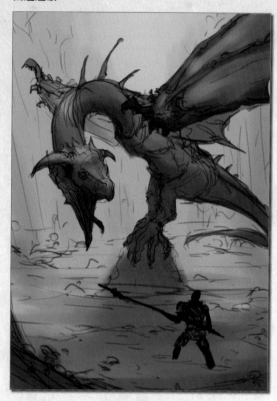

繪製背景時，要一邊在腦中思考組件分類一邊描繪，如遠景為天空和樹木、近景為沼澤、岩石和陸地。只要事先在腦中清楚整理出物件的前後關係，就可以避免產生不協調的空氣感。

不要過度賦予明暗，避免純黑或純白的發生。

水面是近側越顯透明；
遠側則會因為反射而失去透明感。
光是注意到這個細節，
就可以增添水面的真實感。

在這個階段中，背景的細節不需要畫得太過仔細，
不過，如果近側的陸地和樹木長有菇類等，
感覺似乎會挺有趣的。

一邊注意龍和近側人物的立體感，一邊進行繪製。

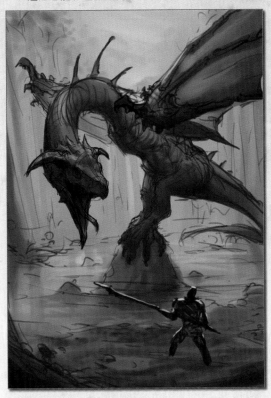

越近側的物件，越要提高明暗的對比，藉此展現出遠近感。龍的臉、近側的翅膀和人物都在比較近側的位置，所以要特別提高對比。使用左右翻轉、畫面旋轉等方式，仔細檢查整體的立體感和空氣感是否有不協調的地方。

概略的明暗調整完成後，按物件分別把線稿圖層和底稿圖層合併在一起。接下來的作業將直接在這些圖層上進行繪製。

細節

　　臉部是這張插畫中最為顯眼的部分，所以在這個階段中也要修改細節部分。

　　一邊利用灰色調和複雜的線條，一邊調整輪廓形狀。在注意光源的同時，畫出牙齒、眼睛和角的細節部分。

像這次這樣，
採用不保留細膩線稿的畫法時，
可以陸續刪除不需要的圖層，
或是加以合併，藉此提升作業的效率。
若擔心失敗的話，只要預先複製留下圖層，
或是複製檔案本身，就沒問題了。

進一步加上細節部分的同時，感覺輪廓似乎有些單調，所以就在下顎加了鬍鬚。

同樣地，臉部以外的部分也要稍微精細描繪，以便調和草稿的線條。

光是排除草稿的多餘線條，就可以看到完成的雛形了。這樣一來，灰階的上色作業便完成了。接下來的工程就是上色，為了預防萬一，在上色之前，先利用左右翻轉的方式，確認整體協調。

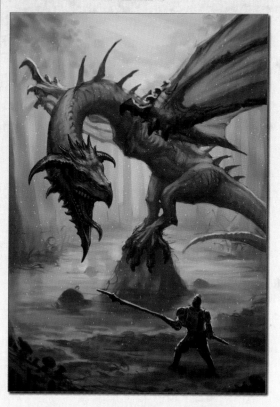

Column

怪獸的設計

怪獸的臉或組件的設計，只要參考棲息的環境或生態，就更具說服力。在現階段中，採用了這種龍專門吃菇類或小動物的設定，因此牙齒的部分就採用接近雜食動物的設計。

設計怪獸的方法有很多種，我個人在設計的時候，都是採用把現存生物或物質加以合成的方法。就像是「人＋牛＝人牛怪」這樣的感覺。即便不是生物也可以合成，例如在龍角的設計或花紋上採用造型特殊的飾品，或是把皮膚畫成冰或融岩般的狀態等，設計的幅度可說是無遠弗屆。這樣一來，環境或生態是不是也能讓您更容易產生聯想？當靈感枯竭的時候，不妨試試這種方法！

Step 02

草稿的上色

為灰階草稿進行上色，完成草稿。
這裡所使用的色彩很難在之後的作業中還原，
所以要慎重選用。

上 色

背 景

首先，從背景開始進行上色。在背景的圖層上方，
建立幾個改變了混合 Mode 的圖層，然後進行上色。

首先，建立混合 Mode〔Overlay〕的圖層，並調降飽
和度，在整體填滿明暗度適中的藍色。只要預先套用
上寒色系，之後的色調就能夠更容易整合。

在混合 Mode〔Overlay〕的圖層進行上色時，
基本上要選用明暗度適中的色彩。
因為明暗早已經在灰階的製作階段完成，
所以幾乎不需要採用會影響明暗的色彩。
相反地，欲重新調整明暗時，
可以在這個階段選擇較明亮或較陰暗的色彩，
就可以再次調整了。

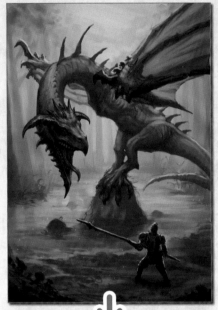

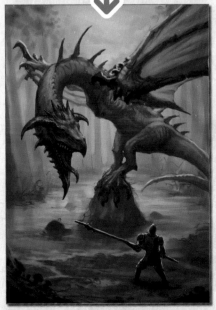

建立3個混合Mode〔Overlay〕的圖層，並分別在各圖層進行上色。森林和水面採用飽和度較低且略微偏暗的綠色；陰影部分採用飽和度較低且略微偏暗的藍色；近側人物所在的地面則使用飽和度較低的橘色。

天空太過明亮，感覺細部繪製時會有點不好處理，所以就進一步建立了Mode〔Multiply〕的圖層，在天空部分添加更為明亮的水藍色，加以調整色彩。

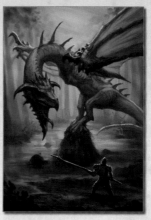

新增的色彩圖層全部都要勾選〔Clipping Group〕，藉此剪裁灰階的背景圖層。只要欲先做好這個動作，在整理圖層時就會相當便利。

因為遠側採用寒色系、近側採用暖色系的關係，而使畫面進而形成理想的完美深度。

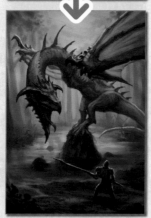

讓藍色等寒色系和橘色等暖色系產生對比，
寒色系看起來就會更居於遠側，
暖色系則會產生位在近側的感覺。

Column

圖層的混合Mode

在本章的範例中以灰階上色時所使用的圖層，基本上有〔Overlay〕、〔Multiply〕、〔Screen〕3種混合Mode，其用途和特徵分別如下：

・Overlay：在大部分的情況下，都是利用這種Mode進行上色。比較容易在不會太亮或太暗的灰色上反映出色彩。

・Multiply：欲在過於明亮的部分添加色彩，使其暗化時使用。容易在白色上反映出色彩。

・Screen：欲在過亮的部分添加色彩，使其暗化時使用。容易在黑色上反映出色彩。也有在展現空氣感時稍微套用的案例。

以上3種Mode，除了以灰色進行著色外，在調整完稿色調時亦可以加以利用。不過，我想除了這種方法之外，應該還有各種不同的上色方式，大家或許可以試著自己研究出理想的上色方法。

順道一提，本章所使用的上色方法是在灰色上進行上色，所以色彩往往會顯得比較暗沉，並不適用於鮮豔插畫，但卻很適合像範例這樣的真實插畫。

利用與背景相同的步驟,進行龍的上色。在思考龍與背景之間的色彩平衡的同時,還要注意自然的色調。

利用低飽和度且明暗度適當的藍色,在〔Overlay〕的圖層上進行龍整體的上色。方式與背景上色時相同,先使用藍色系,讓整體更容易調和。

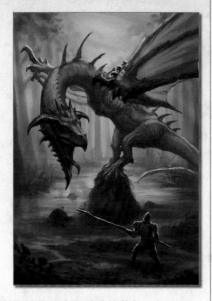

龍的身體利用低飽和度且偏暗的黃色,在〔Overlay〕的圖層上進行上色。因為我很少繪畫黃色的龍,所以這次便索性挑戰了黃色。

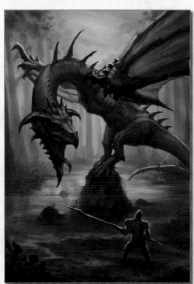

對於龍的頸部等光線照射到的部位,就用低飽和度且較明亮的黃色,在〔Overlay〕的圖層上進行上色。因為龍是插畫的主角,所以為了提高對比而採用了較明亮的色彩。

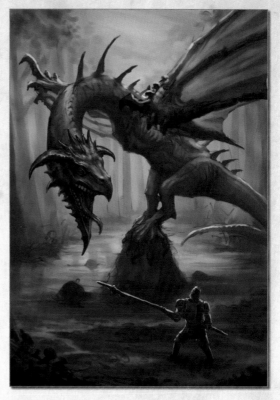

龍的鼻子和嘴巴要利用〔Overlay〕上色。

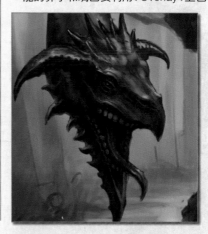

131

感覺龍的設計似乎有些單調，所以就再建立了1個〔Overlay〕的圖層，在龍的全身畫上花紋。色彩使用低飽和度、偏暗的藍色。

花紋繪製完成後，整體的色彩略顯陰暗，所以就用〔Overlay〕在上方添加稍微明亮的灰色。

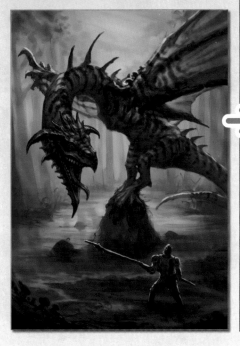

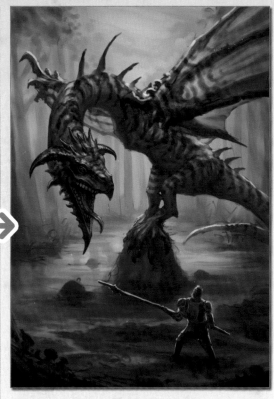

這樣一來，龍的上色便完成了。感覺和背景相當調和。

色彩調整

細部

背景和龍的上色完成了，因此一邊重新檢視整體的色彩，一邊進行細部的調整。

首先，近側人物（騎士）的對比有點低，顯得有點突兀，所以就用〔Overlay〕添加偏暗的黃色，進行調整對比色調。

因為整體太過陰暗會給人略顯單調的感覺，所以就利用〔Overlay〕的圖層，在照射到光的部位添加較明亮的黃色，進一步調整色調。最後，再利用〔Screen〕的圖層添加偏暗的藍色，營造出空氣感。

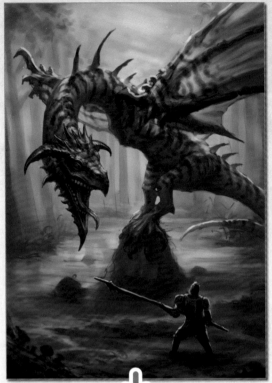

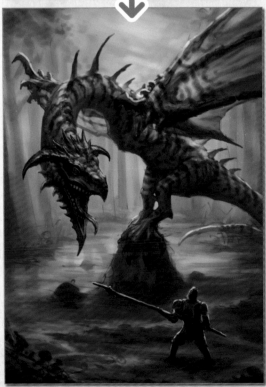

在這個階段中，圖層顯得相當凌亂，所以要按照各個組件，把上色圖層加以合併、彙整。

雖說情況會因電腦規格而有不同，但是，
圖層大量重疊後，往往都會使資料變得沉重，
使作業變得不順暢。因此，建議勤勞地整理圖層。

Step 03

背景的精細描繪

背景是引導出怪獸魅力的重要部分。
為了讓插畫的主角－龍更加明顯，
背景也要多費些苦心。

遠景的精細描繪

把龍腳下的岩石後方當成遠景，開始進行描繪。在
繪製遠景時，要留意低對比的維持。

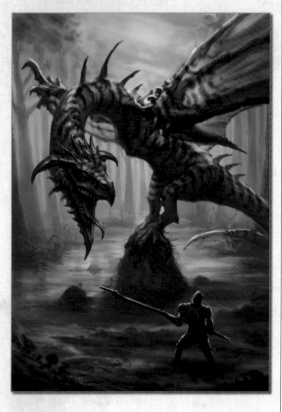

樹木

首先，從畫面遠側的樹木開始繪製。一邊利用
Color Picker 從周圍摘取色彩，一邊用筆刷工具畫出
略微模糊的輪廓。

較近側的樹木稍微照射到光線，所以要展現出立體
感。可是，因為是遠景，不需要畫得過分細膩。

樹根部分的雜草也要繪製。利用 Color Picker 摘取
較暗的色彩，描繪草的輪廓。

完成具有立體感的樹木。

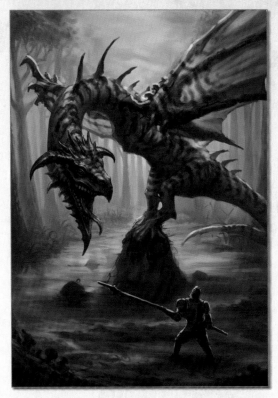

樹葉

接著，畫面上方的天空和樹葉也要調整一下。

樹葉利用點繪般的纖細筆觸，一邊注意光照射的部
分，一邊進行描繪。

感覺天空部分有些空虛，所以就在畫面上方右側增加了樹木的輪廓。因為是位在遠處的樹木，所以不需要畫得太過仔細。

把天空調整得更為明亮。為了讓構圖更為協調，畫面上方左側也要繪入樹木的輪廓。

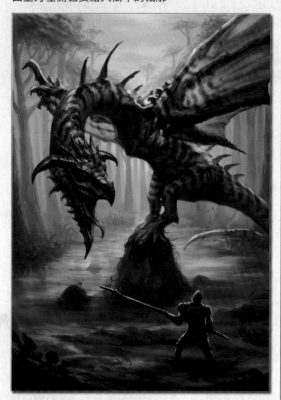

遠景的完稿

一點一滴地增加樹木整體的細緻度，同時也把右側樹木根部的雜草補上。

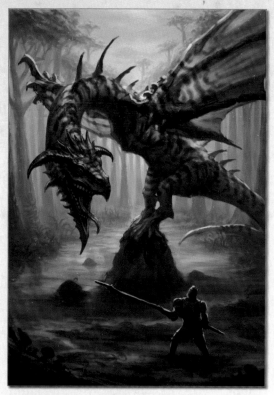

精細描繪水面。畫面遠側的水面有光的反射，所以幾乎無法看見水裡。要用較明亮的色彩置入亮光。

這樣一來，遠景的精細描繪就大略完成了。

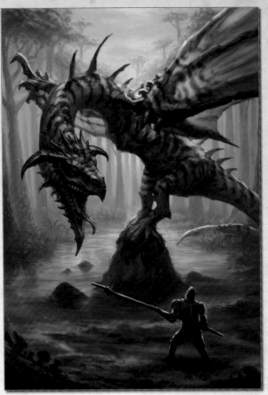

利用較細的筆刷描繪落入水面的陰影和倒映等。

Column

遠近法

　　讓人感受到物品深度的技法稱為遠近法。遠近法有很多種類，我最常使用的方法是「對比較低的物品越遠，對比較高的物品看起來越前面」，以及「寒色系看起來比較遠，暖色系看起來比較近」的方法。

　　下圖就是使用前述的2種方法，僅簡單描繪出輪廓的插圖。我想這樣應該就能輕易地看出近側和遠側的差異了。至少要知道一種製造遠近感的方法，才能夠讓插畫更具說服力喔！

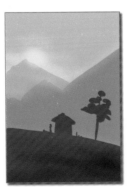

近景的精細描繪

岩石和水面

繪製岩石和水面。為了提升畫面的密度，在這裡試著增加了岩石的數量，同時還在岩石上畫出紅色的菇類等植物。遠景部分也要加以修正。

地面

地面也要進行精細描繪。利用 Color Picker 從較明亮的部位摘取色彩，以點繪的方式在空曠和陰暗的部分加上幾筆，展現出密度。因為這張插畫的舞台是森林，所以就以腐葉土般的形象進行繪製。地面和水面的邊界則要置入亮光，加以強調。

這是截至目前的整體樣貌。

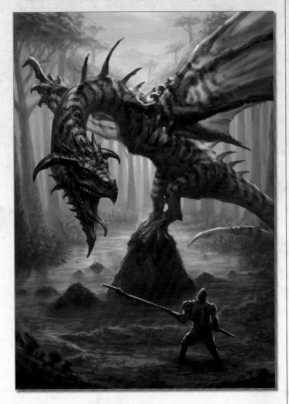

近景的完稿

左前方的蘑菇也要調整一下輪廓。因為屬於陰影部分，所以不需要畫得太過明亮。

最後，進行色彩的調整。建立混合Mode設定為〔Overlay〕的新圖層，在畫面兩端添加偏暗的黃色，畫面中央則添加偏亮的黃色。藉由把周圍色彩調暗的方式，就可以讓視線集中在中央的龍身上。

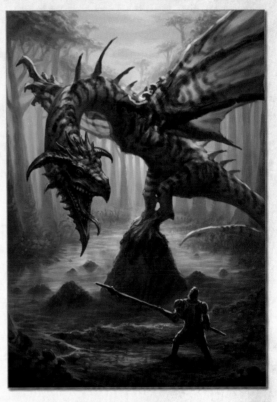

這樣一來，背景的上色便完成了。

比起陰暗的部位，
人的視線大多都會落在明亮的部位。
只要利用這種特性，
就算陰影部分從草稿開始就不做調整，
仍可藉由僅在光照射部分加上描繪的方式，
使視線更為集中。

Step 04

龍的上色

終於要進行龍的上色了。
因為龍是這張插畫的主角，
所以這裡是最耗費時間的地方。提起幹勁吧！

臉部的上色

臉部的修正

前面的作業都專注在背景上，感覺繪畫的動力似乎有些疲乏，所以就先從臉部開始畫起。就我個人來說，畫怪獸的臉部時是讓我感到最愉悅的時刻，所以我通常都會先從臉部畫起。由於臉部是這張插畫中最為顯眼的部分，因此要仔細繪製。

開始精細描繪前，感覺不怎麼喜歡這次的龍的臉，所以打算改變設計。

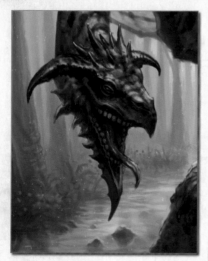

一開始是採用和正統設計的龍（有著紅色鱗片和尖牙，同時還能噴出火的類型）略微不同的設計，但是感覺似乎有點半調子，沒什麼特色。所以就大膽改變了輪廓，畫了過去從未畫過的類型。

修長的臉感覺有點太過纖細，所以就把輪廓加大、加粗，製作出更具衝擊感的印象。這裡把角加大，並且把上顎和下顎修改成粗曠的圓形。

把下顎變得更大。舌頭伸出來的感覺有點愚蠢，所以也做了修改。

質感可以依照反射光的照射情況或亮光的強度，做出不同的表現。在這次的插畫中，為了做出角的堅硬質感，刻意在輪廓上置入較明亮銳利的亮光，藉此讓邊緣更加明顯。

對比的調整

整個臉感覺有點陰暗，所以就利用Filter功能的〔Brightness and Contrast〕，調高明亮度和對比。尤其是眼睛和嘴角部分，要把某些部位的對比往上提高一個階層。

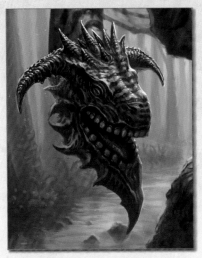

臉部的完稿

最後，畫出下顎鬍鬚的亮光。眼睛部分也變更成眼皮增厚、眼睛半開的設計。我覺得這樣會比較像生物，可以讓插畫更具真實說服力。

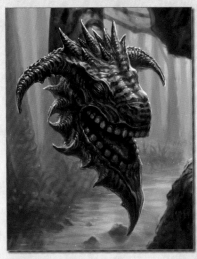

Column
部分提高對比的方法

欲部分提高對比時，要使用工具的〔SelPen〕。

只要像下圖般，從筆刷設定面板的右上方選擇筆刷的形狀，就可以選擇模糊邊緣。

只要利用Filter功能的〔Brightness and Contrast〕調整，就可以在使邊緣自然模糊的同時，提高一部分的對比。

只要在希望更加顯眼的部分使用這個工具，就可以讓插畫更加醒目。

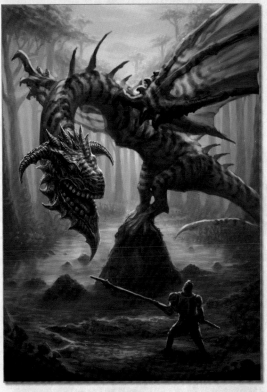

這樣一來，臉部的上色就結束了。

身體的上色

翅膀

精細描繪翅膀前端。

追加花紋展現密度的同時，在光照射到的部位上描繪較明亮的色彩。爪子和皮膚部分也要增加亮光。利用與臉上的角相同的要領，一邊注意骨頭的質感，一邊在輪廓的邊緣部分上描繪局部的明亮色彩。

首先，調整輪廓，讓草稿中僅概略畫出的花紋更加鮮明。

龍的翅膀結構多半都是以蝙蝠翅膀般的形象進行繪製。

翅膀前端的上色完成了。

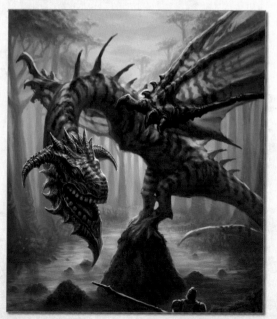

身　體

進行身體部分的上色。由於身體位在比較遠側，因此不需要畫得太過仔細。

首先，為了確認骨骼狀態，先在不同的圖層拉出參考線。雖然不需要思考得太過嚴密，但是至少要注意到背脊部分，這樣比較不容易畫錯。

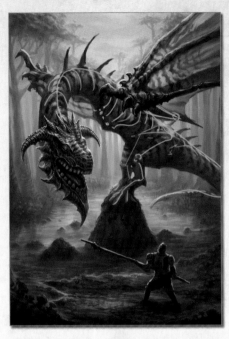

把花紋調整得更加清晰。不需要太過顯眼的部分，就算維持原樣也沒有關係。頸部和尾巴的粗度、腳的輪廓也做了些微的調整。

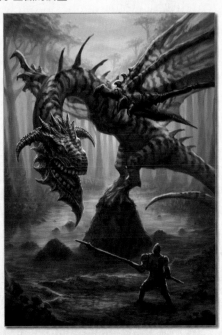

感覺設計上還是稍嫌不足，所以再次增加了新的背刺。在光線強烈照射的輪廓部分上置入亮光。

因輪廓有些空虛、單調而感到煩惱時，
我經常會增加背刺或是角。

143

後方的翅膀也稍微調整花紋等等。

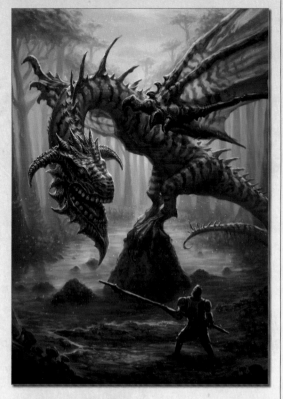

這樣一來，身體的上色也就完成了。順利地結束龍的繪製。

Column
精細描繪的步驟

在此，介紹一下個人基本精細描繪的步驟。
這次的插畫也是按照這個步驟繪製皮膚和花紋等。

①先製作輪廓。

②用較暗的色彩賦予陰影。

③沿著立體描繪花紋、質感、污點等細節。

④一邊注意哪個位置照射到光線，一邊用明亮的色彩描繪光照射到的部分。

⑤順道賦予效果。這類效果若是在〔Luminosity〕或〔Screen〕Mode 的圖層上描繪，比較容易呈現出效果。

　這裡繪製了魔法石之類的物品。如果是這種簡單的輪廓，利用這種步驟，不到5分鐘就可以完成。還請大家多作參考。

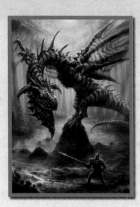

Step 05

完稿

最後的調整階段。主要進行色彩的調整作業。
精細描繪後，一覺醒來再進行檢視，
比較容易發現需要調整的地方。

最 終 調 整

騎士的精細描繪

精細描繪騎士。因為不是主要的部分，所以只稍微
做了修正。這裡調整了輪廓，並在頭盔上增加了角。

另外，也在鎧甲的縫隙等部位補上一點紅色。這樣
一來，騎士的精細描繪便完成了。

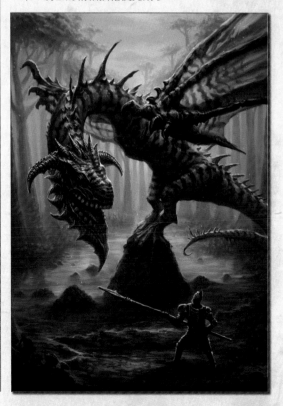

組件的增加和調整

因感覺到像是龍的胸部有毛髮、天空有鳥影、地面過暗等,試著置入明亮的色彩。

使用噴槍,利用較明亮的灰色,在水面上覆蓋上一層薄霧。

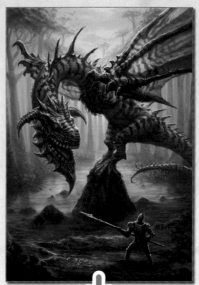

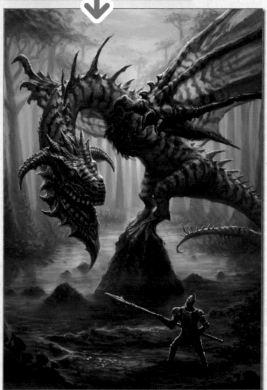

在完稿時加上霧或煙等,
不僅可以調整對比,
還能夠醞釀出插畫的氛圍,相當好用。

為了讓視線集中在中央，利用〔Overlay〕的圖層在插畫的左右兩側添加微暗的灰色。

色彩調整

調整背景的色彩。首先，因為希望遠景帶點藍色的感覺，所以就在〔Multiply〕Mode 的新圖層上添加飽和度較低且較明亮的藍色。

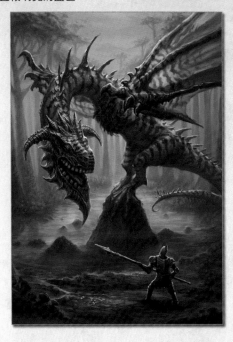

感覺地面似乎比天空更加陰暗，所以要利用〔Overlay〕的圖層，添加飽和度低且略為明亮的黃色。甚至更大膽地在左側的地面試著置入飽和度低且明亮的黃色。

結果，天空會呈現暗藍色，所以要進一步利用〔Overlay〕的圖層，添加飽和度低且明亮的黃色。

因為希望加強黃色的龍和背景之間的對比，所以利用〔Overlay〕的圖層在遠景光線照射不到的地方添加藍色。龍也要套用上略為陰暗的黃色，藉此增強色彩的對比。

接著，因為想要讓插畫整體稍微明亮點，所以利用〔Overlay〕的圖層將飽和度低且略為明亮的黃色添加在光線照射得到的地方。

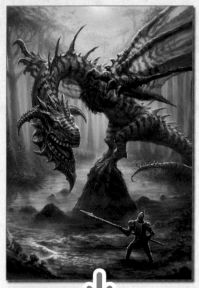

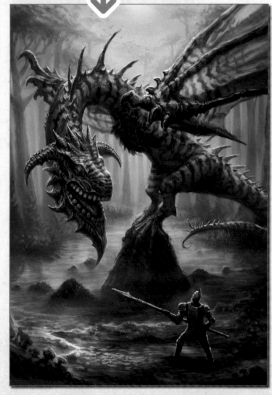

利用〔Screen〕的圖層添加些許背景的光和效果。

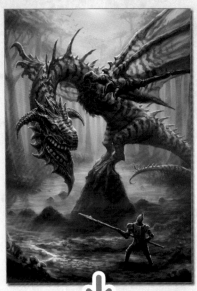

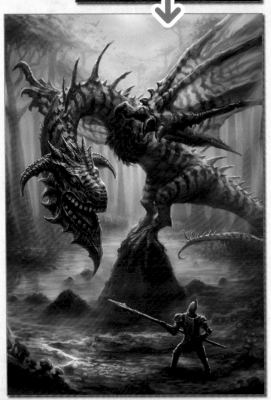

為了在印刷時得以確實地呈現出色彩，利用〔Overlay〕的圖層在整體上添加稍微明亮的灰色。

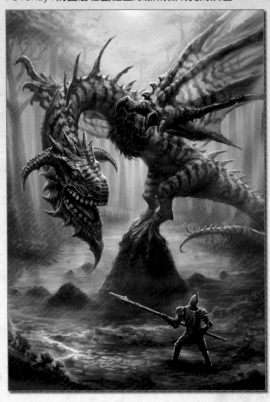

最後的臉部修正

最後，感覺龍的眼睛部分還是不夠滿意，於是變更成如變色龍般的眼睛設計。

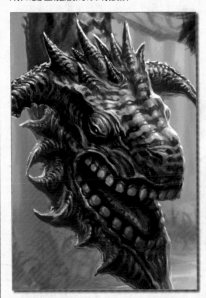

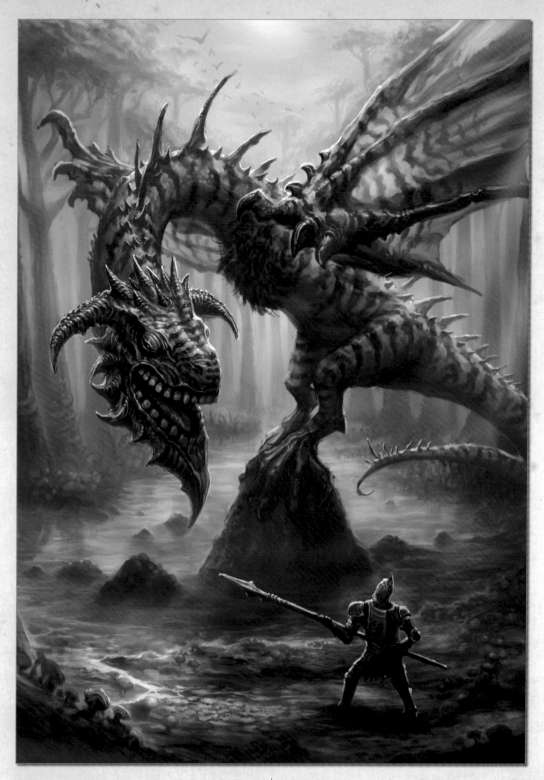

完成

　　插畫完成了。這就是我所繪製的奇幻世界的龍，如果所介紹的真實筆觸的怪獸畫法、上色方法都能夠讓各位參考，那就是我最大的榮幸！

日式風格的奇幻

Author：久保はるし

Overview
日式風格的奇幻

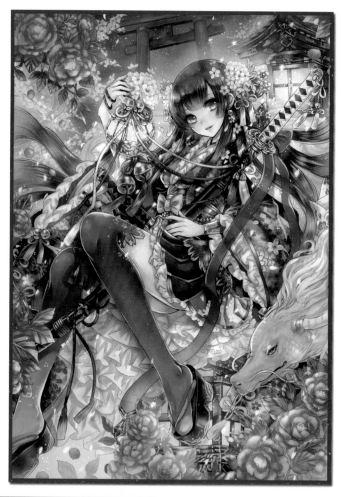

納入日式的圖樣、色彩、圖案的幻想插畫

　　最近，除了正統的西洋風奇幻之外，加入東方元素的奇幻作品也不少。本章就是要針對日式奇幻的畫法進行解說。

　　在這個製作範例中，為了表現出日式特有的氛圍和華麗感，我在女主角的服裝納入了日式的圖樣和圖案，並且利用身邊的龍、燈籠的光、背景的山茶花和櫻花等表現出華麗感。

　　基本上是採用在繪製線稿之後塗上基本色，然後再用筆一邊調和，一邊塗上陰影和光亮的步驟。此外，也將以日式奇幻的特色，小物件的裝飾、和服的圖樣和上色方式，以及作為周邊圖案的龍、山茶花、燈籠等進行重點解說。

　　範例中所使用的色彩也會順便刊載 RGB 值，請試著參考該 RGB 值作為展現日式風格的色彩選擇。

　　從草稿階段開始的繪製軟體，主要都是使用 SAI。繪製過程中會分別運用〔Multiply〕、〔Lumi&Shade〕等圖層模式，並配合 Brush、AirBrush、Eraser 的搭配使用，一邊調整質感和透明感等，一邊進行上色。

　　完稿作業則是使用 Photoshop 來進行整體性的調整，展現出欲突顯位置的不同，套用背景、人物的光亮和紋理。最後的光影要在上色後的完稿階段中置入，因此我想這應該能夠讓不擅長一邊思考光影一邊繪製的人作為參考。

繪製流程

Step 01
草稿～ 打底上色
➡p154

Step 02
人物的上色
➡p158

Step 03
周邊圖案的上色
➡p179

Step 04
背景的修正
➡p187

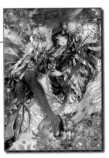

Step 05
完稿
➡p192

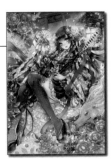

〈畫家介紹〉
久保はるし
Kubo haruci

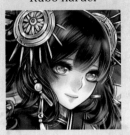

大家好！我是久保はるし。
我是個自由插畫家。

平常我也會採用厚塗的繪製方式，
但這次我將針對線稿插畫繪製進行解說，
還請大家多多指教！

我非常喜歡繪製奇幻題材，
不管是日式或西洋風格，我都喜歡。
作業時，我總是會一邊思考故事，
一邊聽著符合插畫氛圍的背景音樂。

我也喜歡閱讀小說，各種類型都喜歡。

最近，我經常去拍攝花和建築物的照片，
作為插畫的參考。

〈作畫資歷〉
8年。

〈個人網站〉
URL：http://haruci.web.fc2.com/
pixivID：681951
Twitter：@haruci_ell

〈商業活動、同人活動等〉
以「Ellfelicia」的團體名義在COMITIA中心活動。
另外，又以「haruci」的名義承接
以社群遊戲為中心的工作。

〈製作環境〉
使用軟體：SAI（主要）、
Photoshop CS5（調整＆完稿）
OS：Windows 7
記憶體：8GB
螢幕：21.5吋
手寫板：Wacom intuos 4

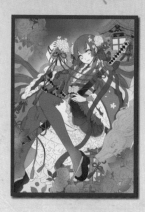

Step 01

草稿～打底上色

繪製插畫的草稿，再根據草稿製作線稿。
為各組件製作遮色片，進行上色的準備。
最後的形象色彩也要在這裡決定。

 ## 草稿的製作

構圖草稿

　　首先，先繪製插圖的構圖草稿。為符合華麗日式奇幻的主題，這次的插畫決定以少女和龍一起坐在神社前的形象來製作構圖草稿，並藉由燈籠和櫻花之類的圖案來呈現出華麗感。

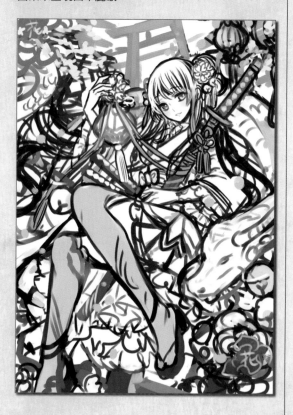

Column
日式奇幻的物件

　　繪製日式插畫的時候，只要先設定好概略的時代，形象就容易凝聚。平安、戰國、江戶、大正、現代等時代都有各自不同的特徵、氛圍和服裝，因此容易去想像。

　　另外，也可以從武士、忍者、陰陽師、巫女、花魁、妖怪等人物圖像來鞏固形象，同時再採用燈籠、刀、扇子、風鈴等小配件。

　　繪製插畫時，不需要過度拘泥於史實，設定的時代只需要用來作為基本參考程度即可。因為我個人很重視外觀好看，所以我也會加上些許特殊的設計和不合宜的服裝或裝飾。

　　在插畫中加入奇幻元素時，只要採用虛擬的人物（鬼、妖怪、神、龍等）、大幅改變的時代元素或服裝，就可以展現出別具特色的奇幻元素。

　　日式的特色很多，只要掌握住特色，就可以讓插畫展現出日式風格。尤其在建築物或服裝上重點式地採用紅色，就可以呈現出日式風格。

　　就我來說，我會先大致決定主題上想要繪製的東西，並從那裏逐漸擴展開來，一邊檢視協調性一邊做判斷，添加或改變種類。

草 稿

根據構圖草稿繪製草稿。草稿是描繪線稿時的參考線，所以要盡量將線條處理完善。

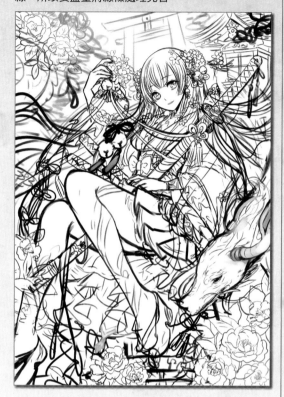

草稿繪製完成後，利用〔Multiply〕Mode的圖層從草稿的上方進行上色。在這個時候，為了製作概略的完成形象，要先決定好整體的色彩。

事先決定欲使用的主要色彩和場景，就能夠更容易決定好相符合的色彩。

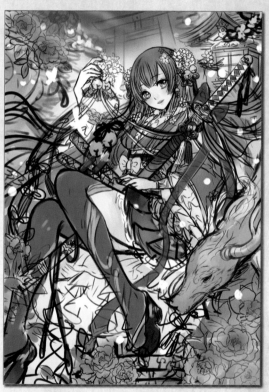

在這次的插畫中先前想到的是和服的紅色、背景的燈籠和夜晚，所以主要色彩就採用紅色，背景採用藍紫色，插入色則使用綠色。

如果一色多用，插畫的形象就會略顯曖昧不明，所以要增加插入色。在這張插畫中，紅色比較強烈，所以就增加了緞帶的藍色。

線稿的製作

線稿

對各個圖案建立圖層資料夾。圖層資料夾就以「人物」為中心，藉由分開圖案在前後，就可以隱藏重疊的部分。然後在各個資料夾中建立「線稿資料夾」。

檢視整體的協調，增加草稿上所沒有的圖案，或是改變裝飾。會因為在人物和背景等前後而遭到隱藏的部分，也要預先畫出來。另外，遠景的牌坊和櫻花則不進行線稿的製作。

以草稿為參考線，使用設定成線稿用的AirBrush，對各個圖案繪製線稿。AirBrush的筆刷尺寸越大，影像就會越加模糊，所以筆刷尺寸要使用2.6～3的較細尺寸。

線稿如果有不確定的線條，就會顯得凌亂，所以要盡可能以單一線條進行繪製。另外，使用筆壓時要多加注意，陰影部分要加上強弱效果，花和蕾絲部分則要採用較柔軟的筆觸。

基本上，線條的色彩是使用較深的茶色系。茶色比黑色更顯柔和，可以和各種色彩搭配。有時線條的色彩也會在上色之後改變。

使用的顏色

基本線色彩	R048/G000/B000
樹葉線色彩	R024/G035/B072

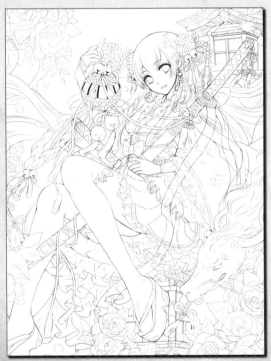

Column

線稿用的筆刷

線稿使用如下列設定的AirBrush筆刷。

Pencil	AirBrush	Brush	Water Color
Marker	Eraser	SelPen	SelEras

Normal		
Size	x 1.0	3.0
Min Size		0%
Density		100
(simple circle)		50
(no texture)		95
Advanced Settings		
Quality	4 (Smoothest)	
Edge Hardness		0
Min Density		0
Max Dens Prs.		50%
Hard <-> Soft		0
Press: ✔Dens ☐Size ☐Blend		

打底上色

遮色片的建立

為各組件建立分別上色用的遮色片。在各圖層資料夾中的〔線稿資料夾〕下方建立〔上色資料夾〕。接著,使用〔Magic Wand〕工具或〔SelPen〕工具建立選取範圍,並利用Bucket工具進行填色。

對各組件進行相同的作業,並區分出上色的圖層。就算是相同的組件,仍可藉由在前後的細分,使之後的作業更具效率。

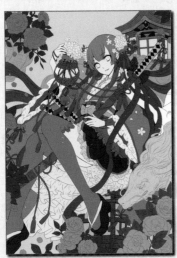

打底上色

暫時勾選〔主要資料夾〕的〔Preserve Opacity〕,以草稿的色彩為參考,重新進行整體的上色。上色的時候,有時也會全部重新打底上色,所以要在掌握整體形象的程度下進行。

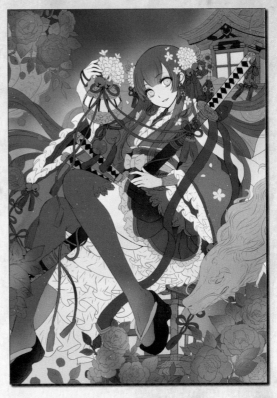

只要勾選圖層資料夾的〔Preserve Opacity〕,
即可維持資料夾中所有圖層的不透明度。
想在不超出已上色範圍的情況下重新上色時,
這個功能相當便利。

Step 02

人物的上色

進行插畫主角的上色和精細描繪。
一邊對各組件使用圖層模式，
一邊注意質感和立體感的同時，進行上色。

上 色 的 方 法

基 本 的 上 色 法

開始進行上色。首先在已遮色片區分的各上色圖層勾選〔Preserve Opacity〕。這樣一來，就可以隨心所欲地上色，不需要擔心上色超出範圍。

利用筆刷工具的〔Brush〕，依照陰影→較濃的陰影→明亮色彩→亮光的順序，在已遮色片區分的圖層上進行上色。製作色彩時，在圖層上混合最陰暗的色彩和最明亮的色彩，再利用〔Color Picker〕一邊摘取色彩，一邊製作出明暗和色彩的幅度。

從上方建立新的圖層並重疊時，只要勾選〔Clipping Group〕，上色就不會超出下方圖層的領域。

Column

上色用的筆刷設定

● 筆（Brush）

基本的上色筆刷。幾乎所有的上色都是使用這種筆刷。

● 噴槍（AirBrush）

暈染色彩或增加柔和陰影或光源時使用。

● 橡皮擦（Eraser）

消除、淡化著色時使用。筆刷濃度基本上是100%，淡化時則變更成10%左右。

肌膚和頭髮的上色

臉部

進行人物臉部的上色。藉由臉部的入畫會較容易掌握整體的形象，所以就先從臉部開始描繪。

臉部是插畫中最重要的部分，也是整體形象的標準，所以要進行重複上色和調整的作業，直到自己感到滿意為止。

首先，先簡單為臉部進行上色，並且把臉部的「線稿」和「上色」的圖層加以合併。

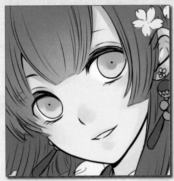

使 用 的 顏 色

肌膚	R255／G234／B229
肌膚陰影	R207／G147／B155

眼眸

接著，進行眼眸的上色。在臉部圖層的上方建立〔Lumi&Shade〕Mode的圖層，進行瞳孔和光亮的上色。

感覺這樣的色彩似乎太過強烈，所以就在調降圖層的不透明度後，與臉部的圖層加以合併。

以填滿下層線稿的形式來調整臉部的輪廓。為了讓表情看起來更好，有些地方則要忽視線稿，直接重新繪製。在鼻子和嘴巴添加紅暈，然後再置入亮光，以增加立體感。這些作業全都是在同一個圖層上進行。

使 用 的 顏 色

眼睛	R221／G178／B235

接著，繪製眼睛的陰影。利用〔Multiply〕的圖層從上方畫出較深的紫色，再利用筆刷濃度調降的〔Eraser〕進行抹除，如同眼睛上方變濃般添加陰影。

在眼眸中精細描繪瞳孔和陰影，並增加眼睫毛。

最後，調整眼眸的形狀，並加上亮光。亮光會因置入的位置而使印象改變。這次的視線採用攝影的視線，所以要把亮光置入在與眼眸方向相反的位置，藉此強調人物的視線。

把Eraser的筆刷濃度調降至10%左右，以多次輕撫的方式，一邊製作出漸層，一邊進行調整。

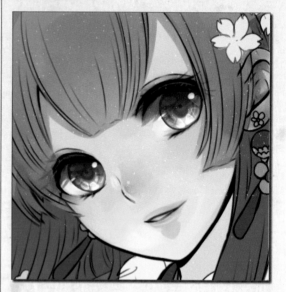

在眼眸增加光亮。建立〔Lumi&Shade〕圖層，畫出光亮後，利用Eraser進行抹除、調整。

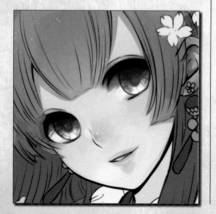

臉 部 2

眼眸完成後，回到臉部的上色。

　增加臉頰的紅暈。在臉部圖層的上方建立〔Multiply〕圖層，進行剪裁後利用〔AirBrush〕上色。以眼睛為中心，用紅色賦予紅暈，尤其眼睛周圍要使用接近黑色的紅，藉由眼線的置入，這樣就可以加深眼睛的周圍來強化臉部的印象。最後，就如同眼睛的陰影一樣，利用〔Eraser〕進行淡化抹除與調整。

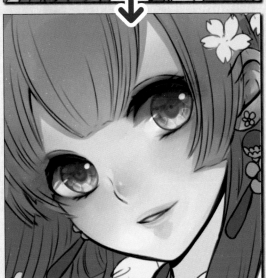

進行臉部的最後調整。畫出眉毛，一邊檢視整體的協調，一邊增加嘴唇的紅暈，頭髮的陰影也要上色。

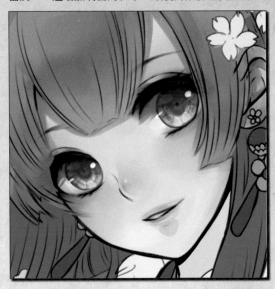

陰影部分要混入紫色。先塗上較深的紫色，
並且從其上方混入基本色影，
藉此即可製作出自然的陰影色影。

使 用 的 顏 色

臉頰		R255／G120／B114
嘴唇		R253／G155／B148

臉部的圖層構成。

肌膚

使用〔Brush〕進行手腳肌膚的上色。畫上概略陰影後，利用〔Color Picker〕摘取基本色，再用〔Brush〕或〔AirBrush〕調和色彩，進行上色。最後，一邊注意立體感，一邊置入最明亮的色彩。

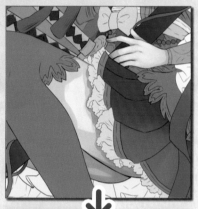

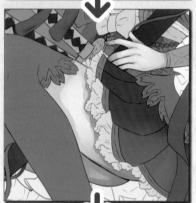

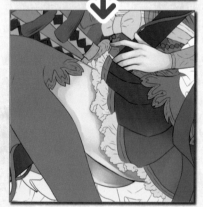

繪製肌膚時要注意筆壓，盡量避免筆跡的殘留，並利用AirBrush加以調和。

頭髮

用〔Brush〕置入概略的頭髮陰影。一邊注意頭髮由上往下的髮流和髮束，一邊在保留一根根筆跡的同時，進行陰影的上色。

縮小Brush的尺寸大小，用較明亮的色彩畫出頭髮的光亮。透過筆跡線條的仔細描繪來展現出黑髮的光澤。

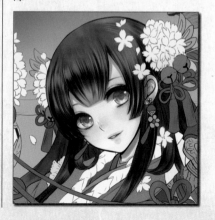

進一步調整的同時，置入亮光。

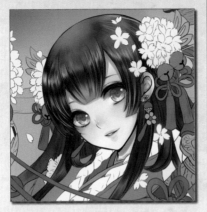

為了讓整體更流暢，添加陰影和光亮，並且利用〔AirBrush〕在肌膚附近添加較淡的膚色。

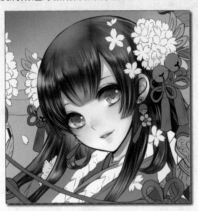

暫時取消頭髮圖層的Preserve Opacity，並利用〔Eraser〕使瀏海的臉部周圍透明化。透過在臉部周圍顯現膚色和遮掩的臉部，就可以讓頭髮和臉部進一步調和，展現出透明感。

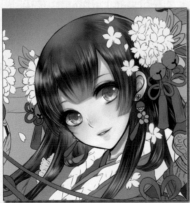

最後，在人物線稿的上方建立圖層，並且在外側畫出1條條的頭髮。原本的髮色線條要在〔Normal〕的圖層上描繪，而亮光的頭髮則在〔Luminosity〕的圖層上繪製。

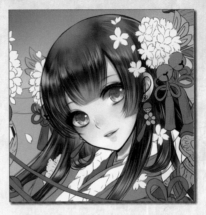

這樣一來，就結束頭髮的上色。

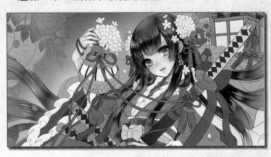

燈籠等光源會在最後置入，
因此僅先畫出概略的光。

使用的顏色

頭髮		R053/G040/B056
頭髮陰影		R190/G168/B192
環境色彩		R153/G123/B155

衣服的上色

和服

進行和服的上色。基本的上色法是相同的，利用〔Brush〕在底稿上畫出陰影。繪製陰影時要一邊注意和服的皺褶，一邊在周遭加上陰影，並在調和色彩的同時，賦予立體感。

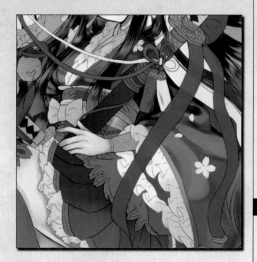

置入紫色的環境色，並利用黃色加上明亮的色彩，展現出和服的光澤感。

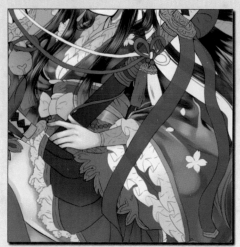

使用的顏色

和服		R179/G080/B083
和服陰影		R154/G051/B053
和服光亮		R234/G199/B171

和服外掛不要加上光澤，僅混入陰影而已。藉此表現出質感的差異。

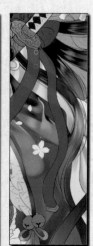

使用的顏色

和服外掛		R227/G243/B215
和服外掛陰影		R122/G164/B164

Column
和服的改裝

　　和服的最大特徵就在於衣袖和腰帶的部分，所以改裝的時候，只要針對特色部分進行修改，就可以呈現出日式風格。例如，即使是西洋服飾，透過衣袖和腰帶的賦予也可以改裝成日式和服風。

　　衣袖、衣襟、腰帶的部分很容易改裝，所以只要改造成加上蕾絲的形狀，就可以在保留和服風格的狀態下，大幅改變印象。另外，髮簪、髮梳或裝飾細繩等髮飾，也可以增添日式氛圍。

裙子

進行裙子的上色。基本上色方式與和服相同，但因為裙子屬於比較堅硬的素材，所以不要置入太纖細的皺褶，而要在各裙褶加上較明顯的陰影。另外，還要在裙褶邊緣加上明亮色彩，藉此強調裙褶的形狀。

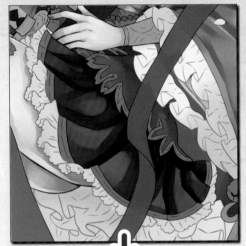

略顯平滑的素材感，因此建立〔Lumi&Shade〕的圖層，並從上方重疊粗糙的紋理。因為直接套用的紋理會顯得太過突兀，所以要調降不透明度，利用隱約可見的透明度重疊上粗糙質感。

裙子的上色完成了，但是還覺得有點單調，所以就從上方置入白色的漸層。

使用的顏色

裙子	■	R108／G069／B083
裙子陰影	■	R053／G027／B036
裙子亮光	■	R191／G139／B178

長統襪 ｜ 木屐

繪製長統襪的陰影時，要一邊注意膝蓋和小腿的立體感。如果利用〔Brush〕在較大範圍置入陰影，就會殘留下筆跡，所以要使用〔AirBrush〕加以調和，就可以製作出平滑的陰影。

進行木屐的上色。漆面的木屐具有強烈的光澤，所以利用較濃的色彩塗上基本色彩之後，再利用明亮的色彩和紫色置入反射光，展現出漆面的光澤感。上色的時候要沿著漆面進行上色，並且殘留下筆跡。最後再置入亮光，使光澤感和鮮豔度更加鮮明。

在長統襪邊緣置入亮光，展現出立體感。

調和亮光，利用〔AirBrush〕在大腿的前端加上膚色，展現出透明感。

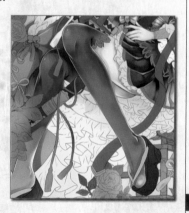

只要增強明暗差異，即可表現出光澤。

使用的顏色

木屐		R060／G016／B016
木屐環境色		R149／G100／B135
木屐光		R234／G198／B140

使用的顏色

長統襪		R116／G087／B100
長統襪陰影		R094／G063／B079

緞帶和裝飾細繩

緞帶要在中央打結的部分加上陰影和光亮，藉此賦予立體感。在下方加上環繞的光亮，就可以更進一步展現出立體感。

因為裝飾細繩是無數細繩的重疊，所以要利用〔Brush〕置入1條條的陰影。加上陰影之後，要進一步利用較明亮的色彩使細繩陰影更加鮮明，製作細繩的流向。

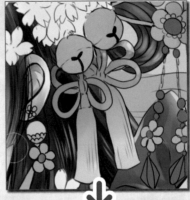

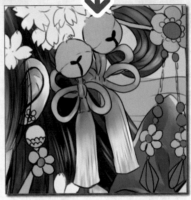

完成時以明亮色彩繪入高光和網眼。

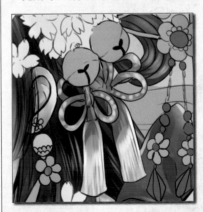

飾 邊

飾邊屬於較柔軟的材質，所以要賦予大量纖細皺褶的陰影。

最後，利用〔Multiply〕圖層，在皺褶前端置入紅色的插入色。

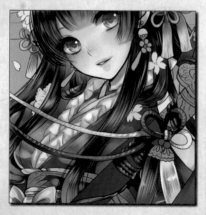

腳下的飾邊範圍很廣，所以要利用〔AirBrush〕添加較淡的背景色彩，使色彩相互調和。

這樣一來，飾邊的線條似乎就顯得格格不入，所以就把線稿的色彩變更成比陰影色彩稍濃的色彩。因為線條色彩的變更而顯得模糊的部分，則要利用較濃的陰影進一步塗繪，使邊界線更為鮮明。

一旦沒有線稿的部分或邊界線變得曖昧，
看起來就會有點摸糊，
所以要藉由賦予明暗或色彩的變化，
使該部分更為鮮明。

使用的顏色

飾邊		R243/G234/B244
飾邊陰影		R183/G164/B201
飾邊插入色		R255/G190/B230

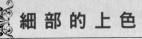

櫻花

進行櫻花裝飾的上色。一邊參考真實的櫻花，一邊在櫻花的中央置入陰影，把花萼（花瓣的根部）的深紅色塗在中央部分。接著，透過明亮的色彩讓光照射的部分顯得更加立體。在此，也大膽地在中央的陰影部分置入明亮的色彩，藉此展現出倒映和透明感。

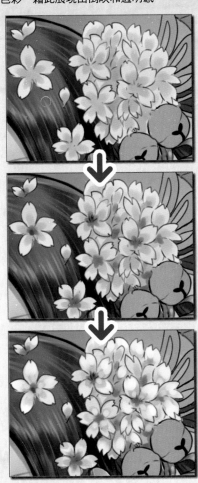

變更櫻花的線稿色彩，使線條與色彩相互調和。

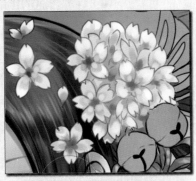

為了進一步表現花瓣的透明感，先暫時取消 Preserve Opacity，並利用〔Eraser〕淡化外圍部分。

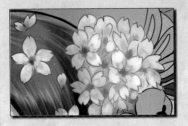

從線稿的上方細繪櫻花的花蕊，利用〔Luminosity〕的圖層畫出明亮的邊緣，調整好形狀後即完成了。

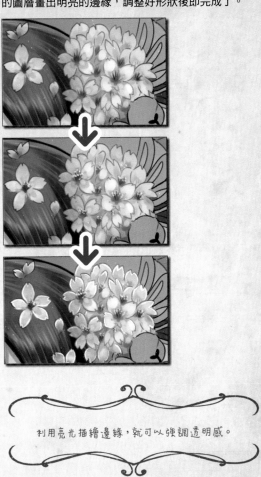

利用亮光描繪邊緣，就可以強調透明感。

使用的顏色

		
櫻花		R236／G174／B201
花萼		R185／G091／B116
櫻花光亮		R250／G234／B235

裝飾

進行金屬裝飾的上色。繪製時要注意到各個形狀的立體感或球體感的陰影。

首先，重新塗上基本色，並概略地賦予立體感。置入陰影時要如同沿著花紋部分那樣賦予陰影，藉此即可表現出凹凸。再從其上繪入明亮的部分，調整立體的形狀。

建立〔Lumi&Shade〕的圖層，並描繪出強烈的光澤。利用〔AirBrush〕置入光亮，其次，為了突顯花紋的形狀，利用〔Brush〕置入強烈的亮光。

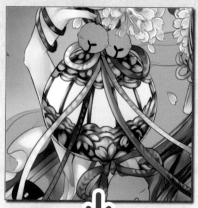

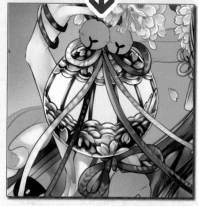

最後，利用〔Normal〕圖層從上方置入環境色，藉此與周圍調和，抑制過於強烈的光澤。

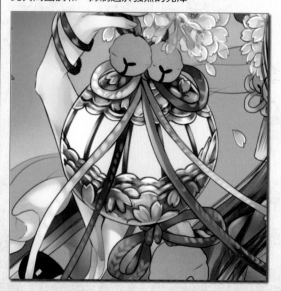

其他的金屬裝飾也等同基本的上色法。

鈴鐺呈現圓形的形狀，所以要在中央部分置入亮光，使鈴鐺看起來更呈圓形。置入櫻花和裝飾細繩的反射色，藉此也可以表現出金屬的倒映特質。

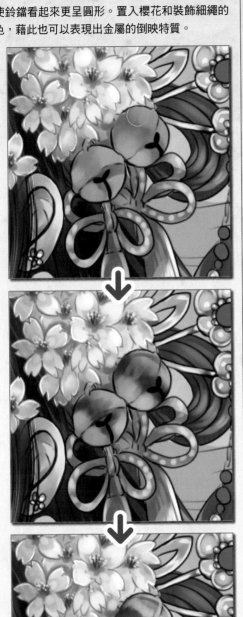

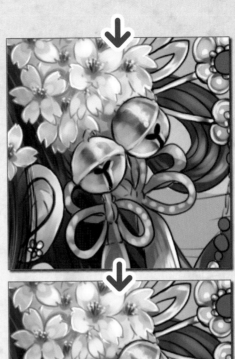

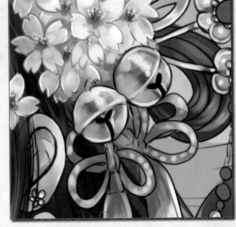

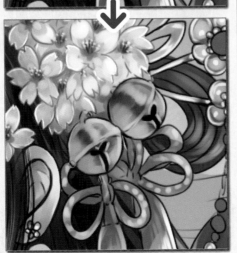

使用的顏色

金		R151/G100/B053
亮光		R254/G253/B190

繪入寶石的陰影。球體的寶石要在中央置入圓形的陰影，在其上方建立〔Lumi&Shade〕的圖層，並以較深的色彩置入強烈的陰影。直接合併圖層，並進一步在上方建立〔Lumi&Shade〕的圖層，並畫出亮光。

中央的反射部分要畫出強烈的亮光，同時也要繪入周圍的光和邊緣的光。

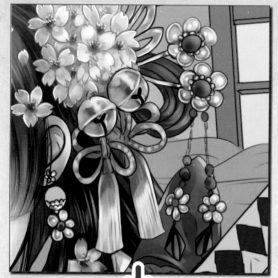

金屬或寶石只要置入強烈的亮光，
就能夠表現出耀眼的感覺。

使 用 的 顏 色

寶石		R191／G010／B014
寶石陰影		R134／G021／B022

刀

刀鞘是具有光澤的素材，所以要採用與木屐相同的畫法，沿著刀鞘面置入光亮，其次，利用〔Lumi&Shade〕的圖層強化整體的色彩和光亮，並調降不透明度，使色彩調和。

刀柄部分有細繩纏繞。要先以較深的色彩塗繪，然後再用基本色沿著細繩的線條精細描繪。

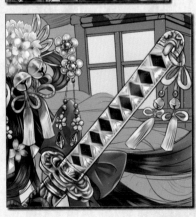

使用的顏色		使用的顏色	
刀鞘	R029/G018/B046	刀柄	R250/G249/B248
刀鞘光亮	R137/G102/B181	刀柄2	R134/G058/B062

和服的花紋、圖形

繪製裙襬上的花紋。先畫出1個花紋後複製數個，並進行配置與重新上色。為展現出線條光澤，要沿著線條置入陰影和光亮。

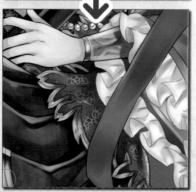

從上方增加了小花和線條花紋。

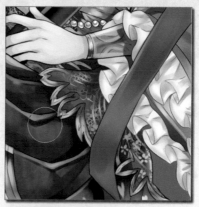

在和服外掛和緞帶上畫出「麻葉花紋」，並重新塗上與基本色相調和的色彩。外掛是從上方進一步描繪花紋，所以不可以過分鮮明，要調整成隱約看得見的樣子。花紋的色彩雖是淡金色，但因為將陰影部分設定與外掛陰影色彩相同的明亮度，花紋看似消失了，僅明亮部分的線條會呈現出類似發光的樣子。

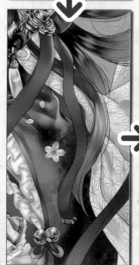

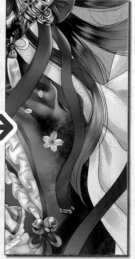

調降圖層的不透明度，使花紋更加明顯。

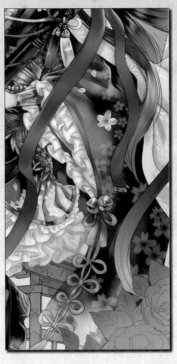

繪製袖套上的花紋。先畫出1個花紋後複製數個，並進行配置與重新上色。為展現出線條光澤，要沿著線條置入陰影和光亮。

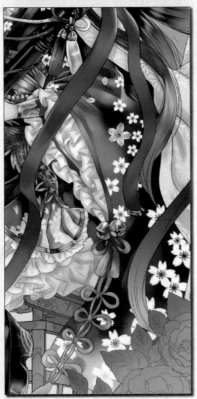

進一步複製相同的櫻花，並用紅色重新上色。用黃色從其上方畫出線條，逐一描繪出每1個花紋。花蕊的部分是透明的，所以可以藉由在底部加上色彩或在花瓣前端加上漸層的方式來增加花紋的幅度。

一邊檢視協調性，一邊細繪花瓣的花紋。利用白色賦予漸層，調降不透明度，使色彩更加調和。

以同樣的方式複製、增加花紋。

外掛的花紋也要添繪上去。

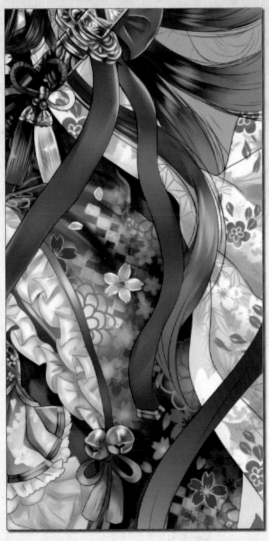

使用的顏色		
紅色櫻花		R196/G039/B064
白色櫻花		R250/G244/B240
外掛花紋		R222/G098/B078
麻葉花紋		R129/G146/B121
金色花紋		R205/G146/B079

Column

代表性的和服花紋範例

下列是傳統的和服花紋範例。可以應用於和服或小物件的花紋等。

基本上,只要了解圖樣,就可以利用相同物件的重複複製,簡單地描繪。

旗格花紋

麻葉

鹿子花紋

青海波

七寶花紋

花菱

紅霞

紗綾形

箭翎

鱗

 整體調整

頭髮的透明化

進行頭髮的調整。利用Eraser淡化覆蓋在和服上的頭髮，製作出透明感。

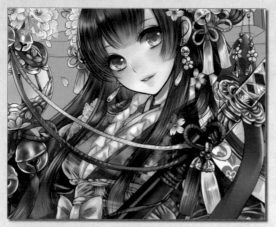

接著畫出倒映在頭髮上的色彩。用〔Color Picker〕摘取相連接的櫻花、金屬、裝飾細繩等的亮部色彩，使用〔AirBrush〕塗上較淡的色彩。

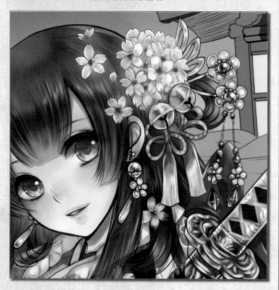

整體的陰影

最後，建立〔Multiply〕的圖層，在刀或腳等處大幅地塗上整體的陰影。之後，再用〔Eraser〕淡化色彩，使色彩進一步調和。

使 用 的 顏 色

陰影　　　　　　　　　　　　　R024／G000／B052

這樣一來，人物的上色便完成了。

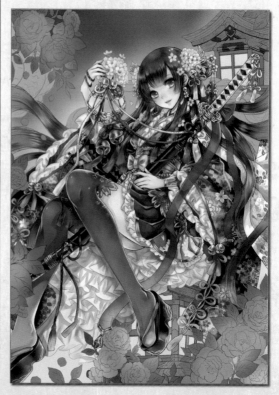

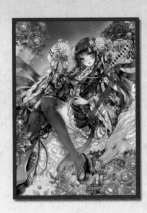

Step 03

周邊圖案的上色

為周邊的龍、山茶花和燈籠塗色。基本的畫法和人物相同，
但是繪製時要盡可能與背景相調和，避免比人物更為醒目。

 龍 的 上 色

龍

　進行龍的上色。龍和人物不同，不用細分組件，僅
以前面和後面的方式進行上色。

　頭的部分要一邊注意整體的立體感，一邊加上概略
的陰影。之後，在調和色彩的同時，全部利用陰影和
明亮色彩在同一圖層上調整形狀。

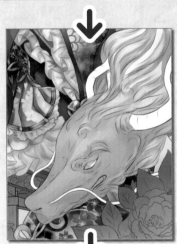

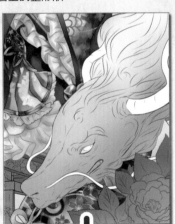

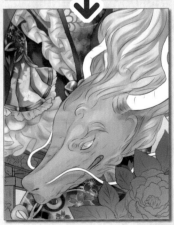

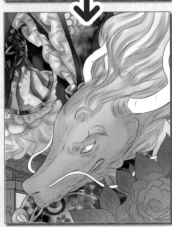

使用的顏色

龍		R180/G181/B146
龍的陰影		R126/G129/B085
龍的光亮		R238/G231/B205

調整和細繪

同人物繪製的方法畫好眼睛後，一邊檢視協調性，一邊調整比例。利用〔AirBrush〕塗上淡淡的光亮，進一步細繪較立體感的光亮。

細繪鱗片。在上方建立〔Normal〕的圖層，用〔AirBrush〕畫出鱗片的形狀，再利用Eraser調整透明度。鱗片不要完全畫滿，僅在明亮部分畫出鱗片，使鱗片看起來宛如反射一般。

在現階段中，上色大致完成了，但是感覺頭的形狀和眼睛的位置有點不協調，因此把各線稿圖層合併，進行了大幅度的修改。因為連線稿圖層都合併了，所以不需要理會原本的線條或形狀，而要針對在意的部分反覆進行細膩的繪製和修正，然後進行調整。

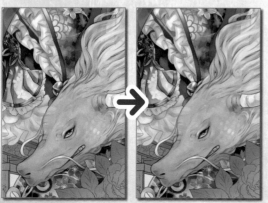

就算在線稿階段中看起來沒問題，但有時仍舊會因上色或加入立體形狀，而產生些微不協調或怪異之處。此時，就進行適當修正吧！

透過〔Multiply〕的圖層塗上整體的陰影。

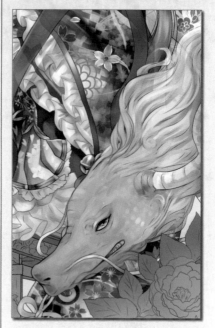

利用〔Color Picker〕摘取背景色彩，透過〔Normal〕的圖層塗上色彩，使色彩和背景調和。

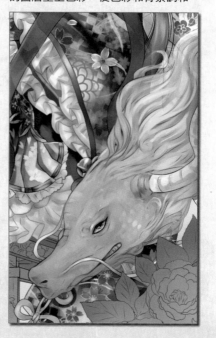

身後的龍

不想讓位於人物身後的龍身比起前方的龍頭醒目，所以簡單地賦予陰影即可。

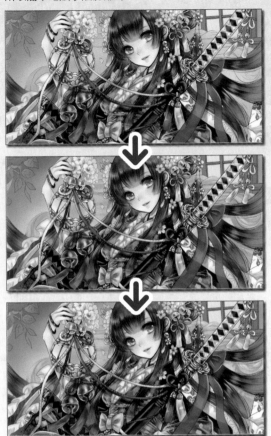

進一步地在遠處的龍身畫上鱗片和陰影之後，把線條的色彩變更成與龍的基本色相近的色彩，使線條幾乎看不見，藉此做出與龍頭的差別化。

最後，在上方建立〔Normal〕的圖層，並利用〔AirBrush〕使色彩和背景色彩同化，製作出宛如遠方朦朧般的遠近感。

變更不透明度，調整遠近感。

這樣一來，龍的部分就完成了。

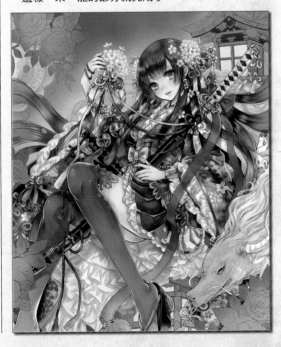

山茶花的上色

花

接下來是山茶花的上色。一邊注意山茶花整體的立體感和花瓣的重疊，一邊在各個花瓣塗上陰影。

中央部分直接用〔AirBrush〕加上淡淡的黃色。

只要描繪成明亮部分浮現在每個花瓣上，就能達到立體化的效果。與其製作出光澤，不如用適當的明亮度製作出暗淡的感覺，使花瓣看起來更加柔嫩。

從線稿的上方描繪花蕊。先塗上概略的形狀，再精細描繪雄蕊的形狀和花葯。

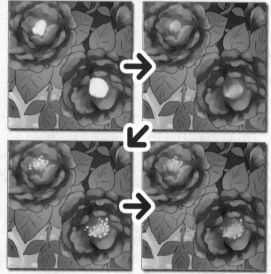

使用的顏色

花		R244/G166/B203
花的陰影		R196/G053/B098
花蕊		R238/G184/B157

葉

葉脈可透過將筆朝同一方向移動塗抹來表現出葉子的流向。

使用的顏色

樹葉 ████ R066/G081/B084

樹葉的光亮 ████ R147/G167/B145

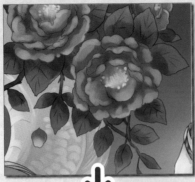

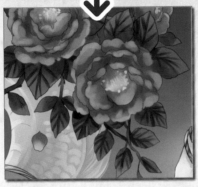

沿著葉脈的形狀塗上明亮的色彩，展現出立體感，最後利用較明亮的色彩描繪葉脈的線條。

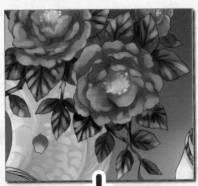

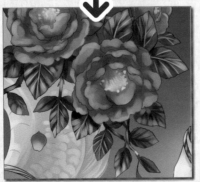

調整

利用〔AirBrush〕在樹葉的部分加上山茶花的反射色。

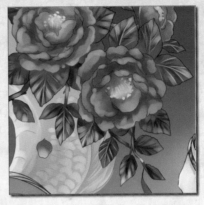

感覺山茶花的飽和度有點不足，所以就建立〔Lumi&Shade〕的圖層，利用〔AirBrush〕從上方加上飽和度較高的色彩。

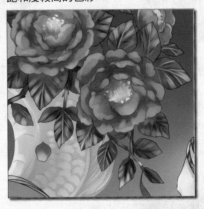

最後，取消花和樹葉圖層的 Preserve Opacity，並利用〔Eraser〕淡化周圍，展現出透明感。

腳邊的山茶花基本上也採用相同的上色法，不過，因為位於後方，所以只要做到輕描淡寫的程度即可。

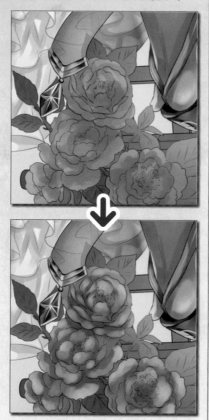

這是所有山茶花上色完成後的狀態。

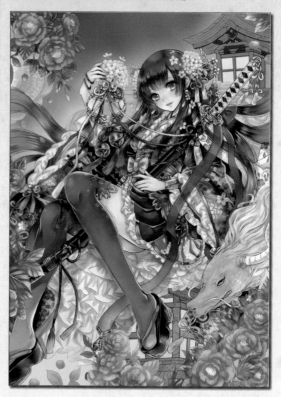

最後，從上方利用〔Normal〕的圖層加上強烈的燈籠光。

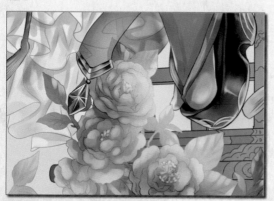

Column
花的呈現法和選擇法

　　櫻花、紫藤、山茶花、梅花、牡丹、菊花等都是和風代表性的花朵。例如，櫻花、紫藤、梅花等都是小花的聚集，因此可以華麗地呈現背景。另外，除了位在近側或想展現花朵形狀的情況之外，還可以利用點的反覆操作等步驟加以省略，讓花朵的展現更具味道。

　　相反地，山茶花、牡丹、菊花等則能夠以單一花朵且具主題性地大大展現出花的存在感。因為可以填補畫面，所以要配合人物、插畫的色彩或協調性來決定之。

　　在沒有特殊理由的情況下，使用櫻花等這類具有明確表達季節性的花朵時，就要特別注意插畫內與其搭配的其他花朵和背景，避免兩者間的季節性相差太大。

　　不過，有些花會依品種和種類的不同，而與季節沒有絕對的關係。尤其是在冬天至夏天期間盛開的山茶花，因為山茶花仍有早開和晚開的多種品種，所以山茶花亦可算是在廣泛季節盛開的花朵。

燈籠的上色

進行燈籠的上色。首先將基本色改塗上較濃的色彩。

利用較明亮的色彩在紅色木框的中央展現出光澤。與光源接觸的部分要置入最強烈的亮光。

在燈罩的部分置入陰影，同時一邊注意光源和形狀，一邊置入光亮。

裝飾的部分以較暗的色彩作為基底，利用明亮的色彩上色並展現出光澤。一旦置入強烈的亮光，就會非常顯目，因此適當即可。

腳下的燈籠也相同，利用〔Multiply〕的圖層加上淡淡的人物陰影。

使用的顏色

燈罩		R147／G136／B117
燈罩陰影		R086／G070／B049
木框紅色		R160／G064／B064
木框紅光		R230／G190／B154
裝飾		R080／G060／B037
裝飾光		R188／G164／B122

這樣一來，所有的圖案全都上色完成了。

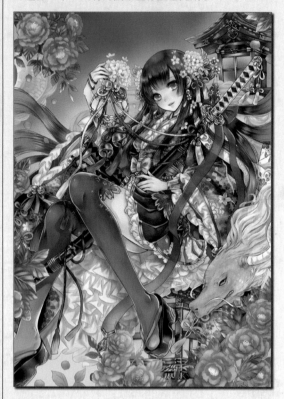

Step 04

背景的修正

遠景的背景在不繪製線稿的情況下，
一邊注意避免遠景比整體更醒目，
一邊進行繪製。

 繪製背景

天空

　首先，繪製天空。首先使用〔AirBrush〕簡單地加上
雲的陰影。

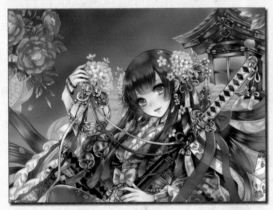

　把筆刷濃度調降至30%左右，用〔Brush〕畫出雲的
形狀，並利用〔AirBrush〕使形狀與背景調和。

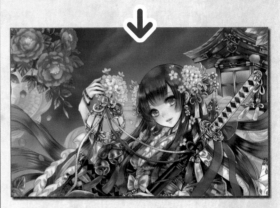

　最後，再次利用〔Brush〕描繪出比較清晰的雲的
形狀。

使用的顏色

天空		R130／G102／B176
天空2		R099／G072／B152

牌坊

添繪牌坊。在草稿上描繪線條、打底上色，簡單地賦予陰影，把圖層加以合併。

一邊填滿草稿的線條，一邊調整形狀。刻意在某些部分畫上傷痕或髒汙，藉此營造出老舊感。

利用〔Multiply〕的圖層從上方添加較深的紅色，調整色調和暗部，最後置入亮光即完成。

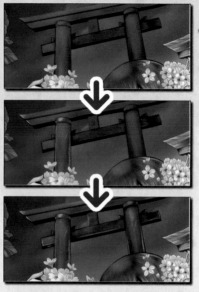

使用〔Hue and Saturation〕調整色調。

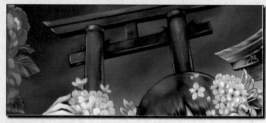

使 用 的 顏 色

牌坊	R138／G088／B132
牌坊光亮	R183／G137／B178

Column

牌坊使用的筆刷

● 圓筆

厚塗或想要展現出質感時使用。

櫻花

繪製遠景中的櫻花。

首先,利用〔AirBrush〕加上櫻花的基本色,再利用〔Brush〕簡單畫出樹枝。因為只要可以從氛圍中看出是櫻花的程度即可,所以不要畫得太過詳細,就在相同的圖層上,以筆刷重疊的感覺畫出櫻花。利用隨機的筆壓改變點的大小,一點一滴地逐漸重疊上明亮的色彩。

調整

調整牌坊,使其看起來像是位在遠景。建立〔Normal〕的圖層,利用〔AirBrush〕重疊上天空的色彩,並利用〔Eraser〕進一步淡化。

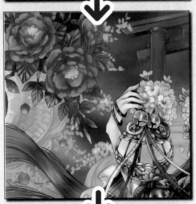

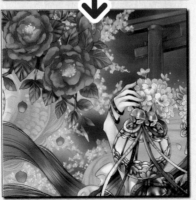

Column
關於空氣遠近法

位在遠處的物品會越接近背景(天空)的色彩。藉由展現出遠近感,就可以在背景中產生深度。使前面和背面產生差異,就可以讓前面變得更加明顯,所以在繪製背景時會經常使用這種方法。

使 用 的 顏 色		
櫻花		R222/G178/B210
櫻花2		R240/G206/B231

星星

暫時把軟體換成Photoshop，進行星星的繪製。基本上全程都是使用SAI進行繪製，但是，因為SAI沒辦法進行筆刷的詳細設定，所以必須視情況之必要，利用Photosop進行繪製。

為了可以描繪出多個圓，先在 Photoshop 的〔筆刷〕面板進行下列設定。

一邊改變筆刷的〔間距〕和〔散佈〕的數值，一邊進行調整。

一邊改變設定的筆刷尺寸，一邊重複星星的繪製。

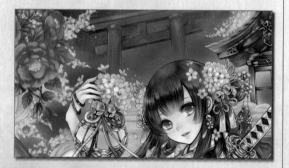

再次回到SAI，把利用Photoshop繪製的星星圖層變更成〔Luminosity〕的圖層。

藉此背景完成了。

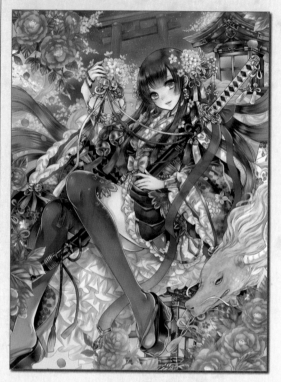

Column
背景的決定方法

　　日式的建築物可以一邊參考神社、寺廟、城、日本家屋、橋等網路資料或照片，一邊進行繪製。

　　決定背景時，要先根據人物的設定或插畫的氛圍去做考量。插圖的氛圍會依四季的變化或夜晚的燈光等特徵而大幅改變，所以要配合插畫的形象去思考背景。

　　如果希望製作出神秘的氛圍，就可以採用神社或寺廟等建築物；歷史性的插畫可採用城或城下町等背景；如果是室內，則可以考慮採用屋簷、拉門、屏風等物件。建築物主要是利用木材建造，所以只要注意到木紋或烤漆的光澤等部分，就能產生所要的效果。

增加光源

光亮

全部的圖案都上色完成後，就要置入光源。光源的增加可以讓整體一致，但是也會大幅改變插畫的氛圍，所以必須多加注意。

這次插畫的最大光源就是人物手上拿的提燈，以及腳邊和身後的燈籠。以此光源為中心，使用〔AirBrush〕和〔Lumi&Shade〕的圖層置入光源。

在最上層建立〔Lumi&Shade〕的圖層，並以光源為中心，使用〔AirBrush〕套用光亮。若添加過度，則以利用〔Eraser〕從周圍向光源拭去的感覺來淡化之。

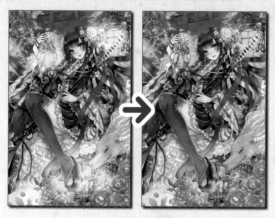

以燈籠為中心，添加強烈的光源。從上方利用〔Lumi&Shade〕的圖層添加到各燈籠的光的部分。

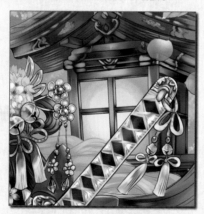

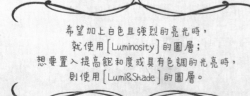

希望加上白色且強烈的亮光時，
就使用〔Luminosity〕的圖層；
想要置入提高飽和度或具有色調的光亮時，
則使用〔Lumi&Shade〕的圖層。

進一步在較廣的範圍置入光亮。範圍較廣的光亮僅加上淡淡的一層。

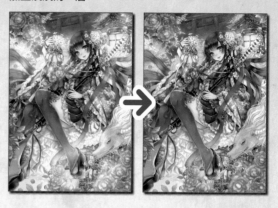

結束光亮的置入。這樣一來，整體的插畫就完成了。

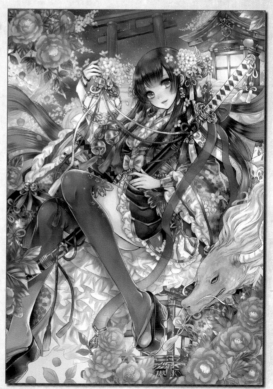

使用的顏色

光亮　　　　　　　　　　R255/G255/B160

Step 05

完稿

進行插畫的最後完稿。
增加效果並修正或調整有問題的部分，藉此提高插畫的完成度。
最後再利用 Photoshop 套用紋理和加工。

 ## 效 果 和 調 整

輪廓的調整

　　首先，檢視整體的協調度，感覺紫色偏多，所以便大膽地變更了天空的色彩。利用〔Lumi&Shade〕的圖層從上方添加其他色彩，藉此改變色彩，並且把不透明度設定為20％後，進行調整。

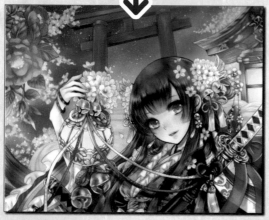

效 果

　　先逐一畫上櫻花花瓣。花瓣和效果要一邊注意風和流向，這樣就能使畫面更顯生動感。

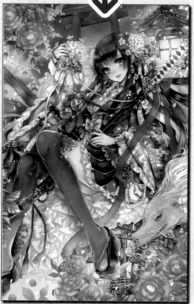

在花瓣的圖層下方建立〔Lumi&Shade〕的圖層，加上效果。利用〔AirBrush〕添加色彩，讓周圍看起來像發光的樣子。並不是在所有的地方置入光亮，而是選擇某一部分置入光亮而已。

如同星星的製作方式一樣，也是利用Photoshop描繪移動的光點。回到SAI後，把圖層模式變更成〔Lumi& Shade〕。藉由花瓣和光點的置入，增加色彩的資訊量，使畫面更顯華麗。

利用〔Lumi&Shade〕的圖層畫出金屬的閃耀光芒。

最終調整、修正

利用〔AirBrush〕在人物的身後加上一點略帶色彩的白色，藉此讓人物如躍出背景般更加地醒目。

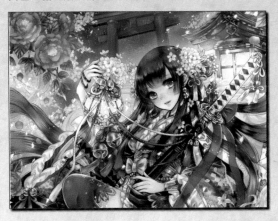

根據光源增加整體的光亮。利用〔Lumi&Shade〕的圖層從上方置入光亮，再用〔Eraser〕加以淡化。山茶花留下了比人物更強烈的光亮。

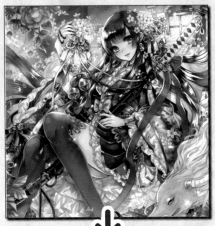

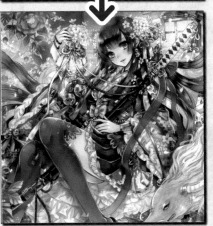

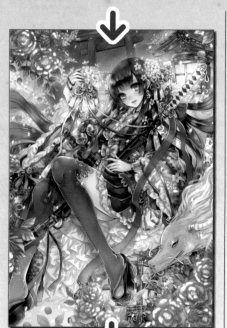

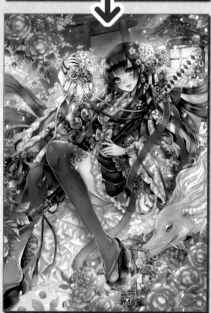

龍的臉部有點不足，所以也做了修正。

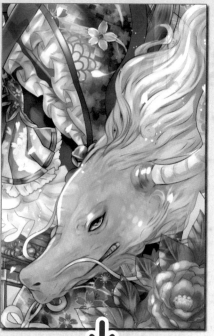

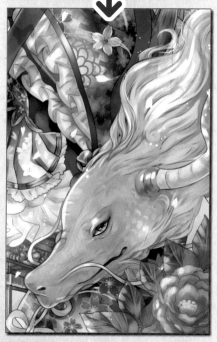

進行最終的調整。建立不透明度調降至5%的〔Lumi&Shade〕圖層，並進行整體色調和明暗的調整。一邊注意光源，一邊讓光集中在希望強調的部分，利用〔AirBrush〕讓人物的臉部更亮、外側更暗，進行整體的調整。

為了進一步使視線集中在人物的身上，利用〔AirBrush〕模糊畫面的兩端。

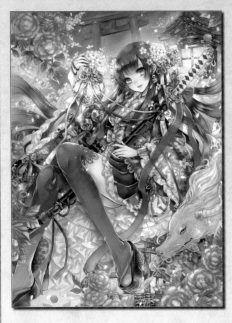

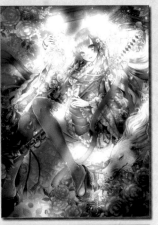

完稿

合併所有的圖層，並利用Photoshop進行最終完稿。

複製完成後的插畫圖層，然後在該圖層上方準備一個利用選單的〔濾鏡〕→〔模糊〕→〔高斯模糊〕進行了模糊化的圖層。

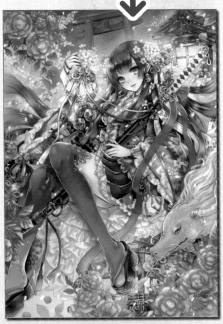

這裡建立的3個圖層，分別把圖層模式變更成〔柔光〕、〔顏色變暗〕、〔覆蓋〕，一邊檢視畫面，一邊把各自的不透明度調降為5～8%。

我都是在一邊檢視插畫的情況下，
一邊決定濾鏡效果。
〔覆蓋〕和〔柔光〕是我最常使用的。

從上方建立新圖層，添加預先自製的紋理。

把圖層模式變更為〔覆蓋〕，並分別調降不透明度。紋理的色彩會大幅改變插畫的色調，所以要一邊檢視協調感，一邊變更飽和度和色相。把飽和度降低，使用與整體插畫色彩相反的色彩，取得色調的協調。紋理不可以過分明顯，只要略呈粗糙程度即可。

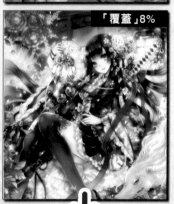

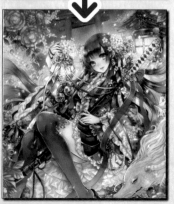

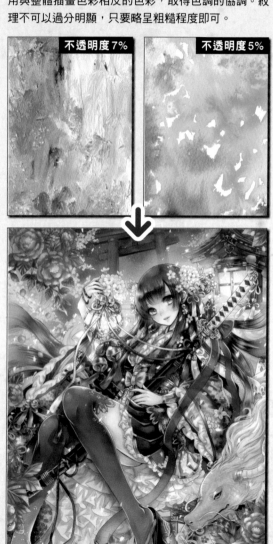

最後，利用色調校正的〔曲線〕，調整整體的對比。〔曲線〕就微調至畫面略微緊縮的程度即可。

以下是利用 Photoshop 完稿時的圖層結構。

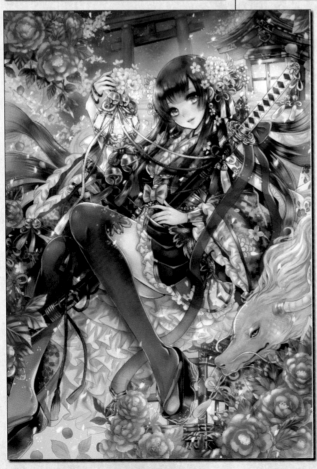

這樣一來，插畫完成了。

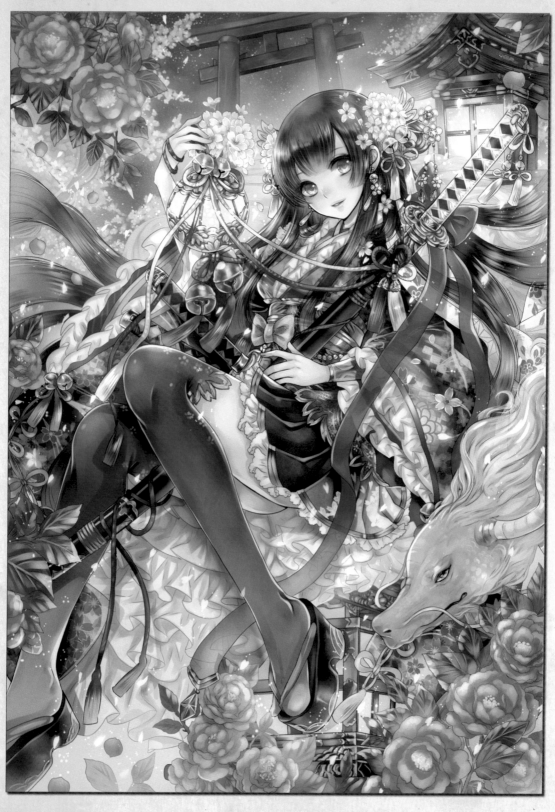

作者後記

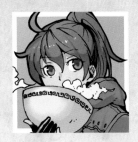

＊中村エイト *Nakamura 8*（Chapter1 畫家）

哎呀～經過這樣的整理之後，才知道自己究竟都是怎麼畫的……。能夠把自己的畫法化為形體，真的讓自己安心了不少。真的是太佩服幫助我編輯的出版社了！

我自己也在這次的繪製解說中成長了不少，如果我的講解可以在各位不知道怎麼畫出「自己所喜歡的事物」、「想畫的事物」時或迷惘時，供大家作為參考的話，那就太幸福了。

感謝各位的捧場～！

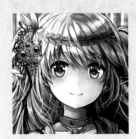

＊ルヂア *rudia*（Chapter2 畫家）

感謝大家購買這本書！雖然我還有許多不足的地方，但只要能夠提供一丁點參考給大家，我就感到很榮幸了。

插畫沒有正確答案，不管畫了幾百小時、幾千小時、幾萬小時，還是很難找到令自己滿意的完美答案。雖然有時也會有辛苦的時候，但正因為道路漫長，才能夠感受到插畫的魅力和樂趣所在。衷心地期望，透過這次的講解能夠讓喜歡插畫的所有人擁有更美好的繪畫人生。

期待未來還能再見！

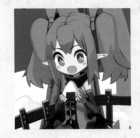

＊FUYUMIKAN *ふゆみかん*（Chapter3 畫家）

感謝大家購買這本書。這是我第一次製作插畫講解，剛開始畫的時候，真的相當煩惱。我一直在思考該怎麼做才能讓大家更一目了然、該採用什麼樣的講解步驟才能夠讓大家更容易理解。能夠藉由這次的機會，讓自己思考平常自己從未注意到的細節，真是感到相當地充實，也非常快樂。今後我也將以更快樂、更細膩的世界觀為目標，期待自己能夠更加精進。

＊猫えモ *Nakoemonn*（Chapter4 畫家）

我是個專門繪製奇異怪物的人，所以作夢都沒想到會有這樣的解說委託找上門。真的非常感謝，也很感謝閱讀這本書的各位。

這次的插畫有很多令自己感到遺憾的地方，也讓我體認到自己的不成熟。可是，我倒是覺得解說的部分挺淺顯易懂的，所以如果能供大家參考，那將是我的榮幸！

衷心期望喜歡怪獸的人會更多。

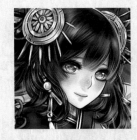

＊久保はるし *Kubo haruci*（Chapter5 畫家）

這是我第一次嘗試插畫講解，一邊思考一邊作畫真的挺辛苦的，不過，因為我很喜歡畫奇幻題材，所以這次能夠畫我所喜歡的日式奇幻題材，真的感到相當快樂。其實我自己一直都在研究各種畫法，所以即便是習以為常的繪畫作業，仍舊可以在逐一講解的步驟中有新的發現，真的是相當棒的刺激。

插畫的繪製方法很多，但如果大家可以從我的畫法中找到新的方法或參考，那就是我最大的榮幸！

最後，感謝大家的閱讀！

本書如有破損或裝訂錯誤，請寄回本公司更換

作　　者：中村エイト、ルヂア、FUYUMIKAN、猫えモン、 久保はるし

譯　　者：羅淑慧

編　　輯：賴彥穎

董 事 長：陳來勝

總 經 理：陳錦輝

出　　版：博碩文化股份有限公司

地　　址：221 新北市汐止區新台五路一段 112 號 10 樓 A 棟 電話 (02) 2696-2869　傳真 (02) 2696-2867

發　　行：博碩文化股份有限公司

郵撥帳號：17484299

戶　　名：博碩文化股份有限公司

博碩網站：http://www.drmaster.com.tw

讀者服務信箱：dr26962869@gmail.com.tw

訂購服務專線：(02) 2696-2869 分機 238、519

（週一至週五 09:30 ～ 12:00；13:30 ～ 17:00）

版　　次：2021 年 12 月二版一刷

建議零售價：新台幣 480 元

I S B N：978-986-434-978-4

律師顧問：鳴權法律事務所 陳曉鳴

國家圖書館出版品預行編目資料

絕讚奇幻插畫繪製：武器、魔獸、人物與場景等
令人驚艷的著色技法大揭密/中村エイト,ルヂア,
FUYUMIKAN,　　えモン,久保はるし著；羅淑慧
譯. -- 二版. -- 新北市：博碩文化股份有限公司,
2021.12
　面；　　公分
譯自：ファンタジーイラストメイキング講座

ISBN 978-986-434-978-4（平裝）

1. 插畫 2. 繪畫技法 3. 電腦繪圖

947.45　　　　　　　　　　　　　110020496

Printed in Taiwan

博碩粉絲團

歡迎團體訂購，另有優惠，請洽服務專線 (02) 2696-2869 分機 238、519